魏樂安王元緒墓誌銘

위낙안왕원서묘지명

菊堂 趙盛周 編

㈜이화문화출판사

魏樂安王元緒墓誌

　원서묘지명은 北魏時代 것으로 높이는 66cm이고, 너비는 68cm이며 북위 正始五年(508년)에 본 묘지를 새겼으며 誌文은 모두 26행 677자이다.

　(元緒: 씨족의 성은 척발(拓跋)인데 중국식 성이 원이고 서는 이름이다.)

　남북조 시기 선비족 拓跋珪 가 북위를 건국하였는데 부친인 拓跋梁의 사후에 洛州刺史인 원서가 왕위를 물려받았다.

　원서묘지명의 글씨는 그 가치가 매우 높은 것으로 알려져 있는데 이는 1919년 낙양성에서 출토 되었으며 〈魏書. 明元六王傳〉에 그의 조부와 부친의 기록은 있으나 원서에 대한 기록은 전해지지 않는다.

　원서묘지명은 편저자가 약 30여 년 전부터 다른 비첩과 함께 나름 임서하며 연구하였는바 글씨는 엄정한 형태를 갖추고 있으며 결자의 조직형태가 때로는 평정하기도 하고 倚側 되기도 한 기이한 모습의 독특한 결자를 지니고 있다 여긴다.

　또한 필획의 외형이 날카롭지는 않고 필획에 따라 방필에 원필이 약간씩 섞여 있으면서도 전혀 구속받지 않는 필세를 나타내고 있어 임할수록 지루하지 않은 무한한 매력을 내포하고 있다. 아울러 수많은 북위해서 글씨 중에서도 특히 용필에 둥근 힘이 함축되어 있고 필획의 仰俯 向背의 세가 비교적 뚜렷하며 독특하면서도 예술성이 강한 결체를 나타내고 있어 북위해서체를 공부하는 서예인 들에게 꼭 권장할만한 법첩이라 할만하다.

　다만 이시기의 묘지명들이 대부분 그러하듯 본 묘지명 또한 획의 가감으로 인한 不明字가 간혹 있으므로 이 글씨들을 참고서로 공부할 뿐 무조건적 모방은 삼가 해야 하리라 여기며 자료로서 책의 말미에 필자의 임서 본을 함께 싣는다.

　모쪼록 서예교습 자료로서 좋은 지침서가 되길 바라마지 않는다.

<div align="right">

2018 戊戌年 三月 馬車無喧山房에서

편저자 菊堂 趙 盛 周 識

</div>

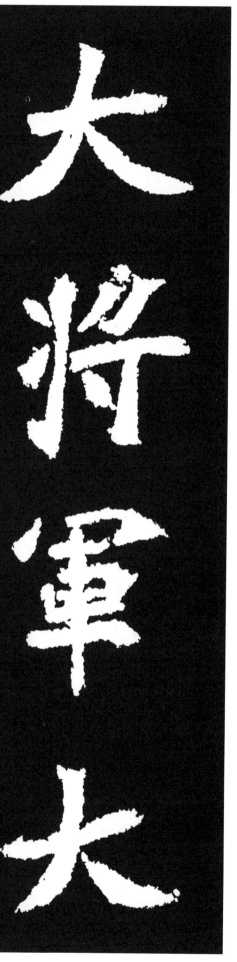

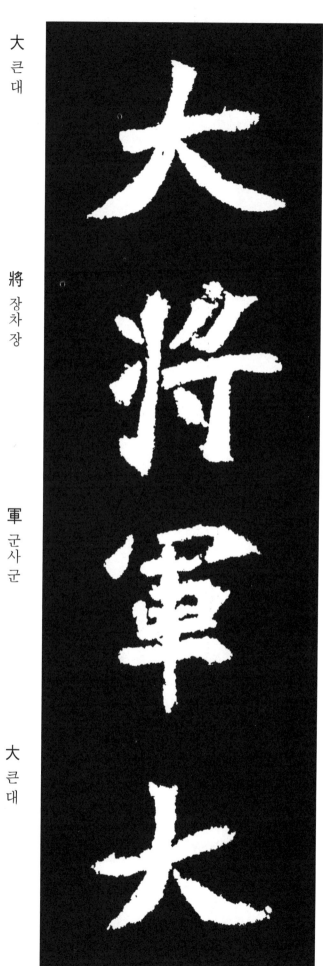

大 큰 대

將 장차 장

軍 군사 군

大 큰 대

大 큰 대

魏 나라이름 위

征 칠 정

東 동녘 동

대위(북위) 정동대장군

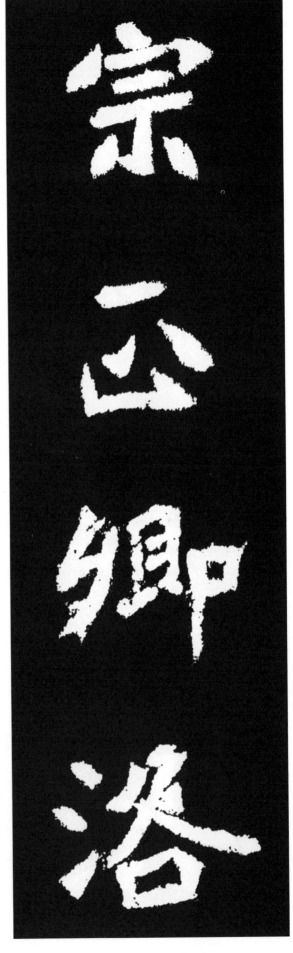

宗 마루 종

正 바를 정

卿 벼슬 경

洛 강이름 낙

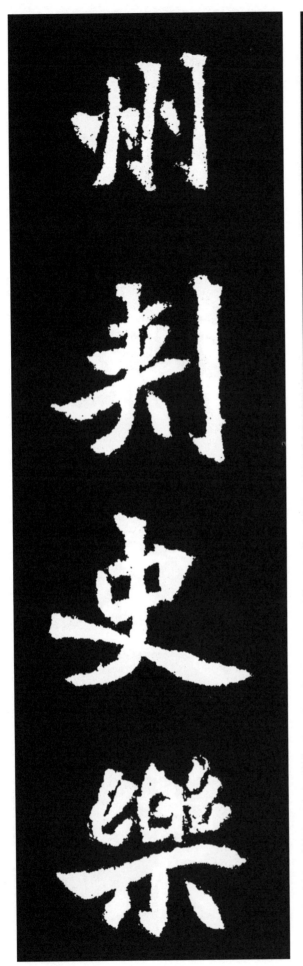

州 고을 주

刺 찌를 자

史 역사 사

樂 즐길 낙

대종정경 낙주자사

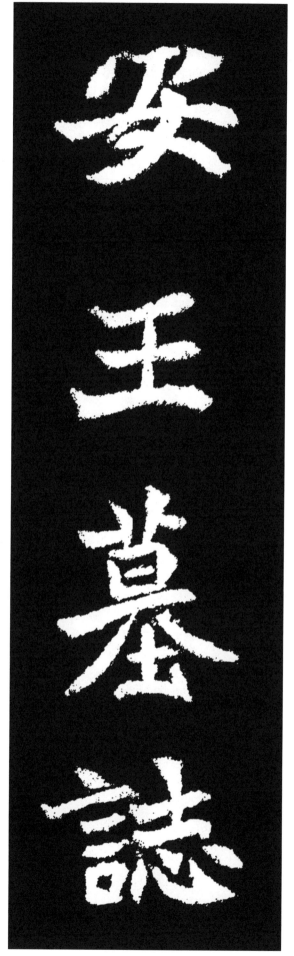

安 편안할 안

王 임금 왕

墓 무덤 묘

誌 기록할 지

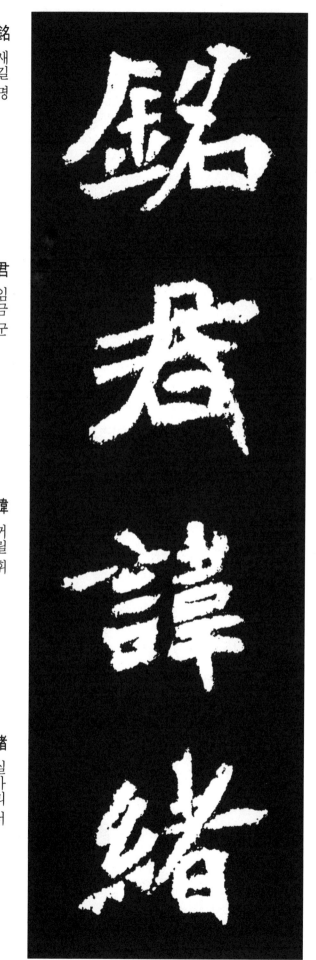

銘 새길 명

君 임금 군

諱 꺼릴 휘

緒 실마리 서

낙안왕 묘지명이다. 군의 이름은 緒,

字 글자 자

紹 이을 소

宗 마루 종

河 강이름 하

南 남녘 남

洛 강이름 낙

陽 볕 양

人 사람 인

자는 紹宗이며, 하남 낙양인이다.

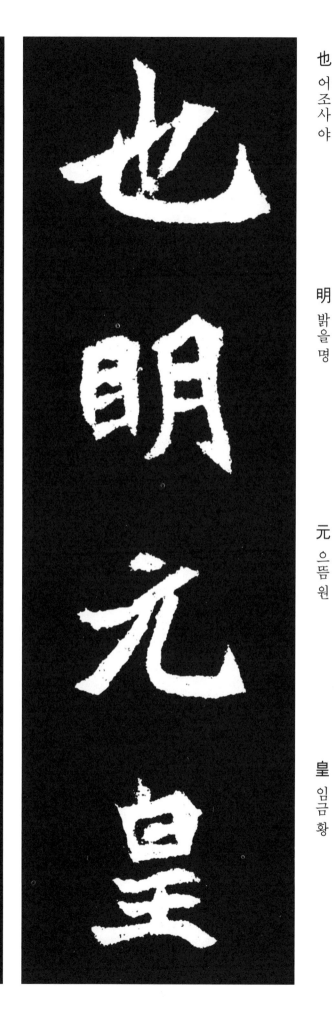

也 어조사 야

明 밝을 명

元 으뜸 원

皇 임금 황

帝 임금 제

之 갈 지

曾 일찍 증

孫 손자 손

명원황제(拓跋嗣)의 증손이며,

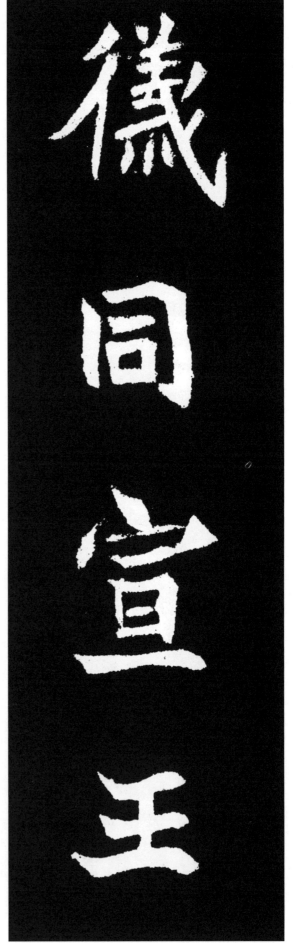

儀 거동 의

同 한가지 동

宣 베풀 선

王 임금 왕

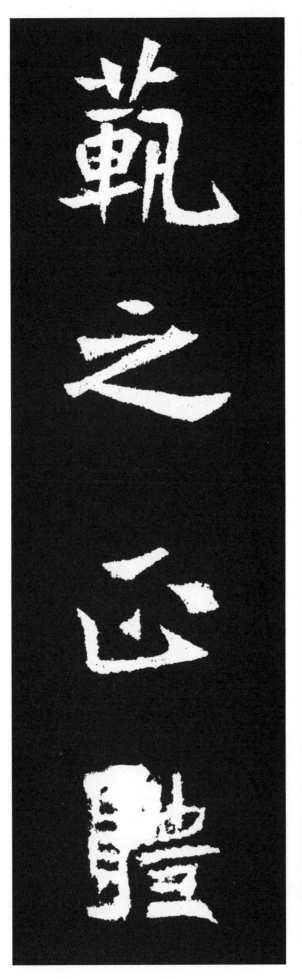

範 법 범

之 갈 지

正 바를 정

體 몸 체

儀同三司 선왕(拓跋范)의 적통이며,

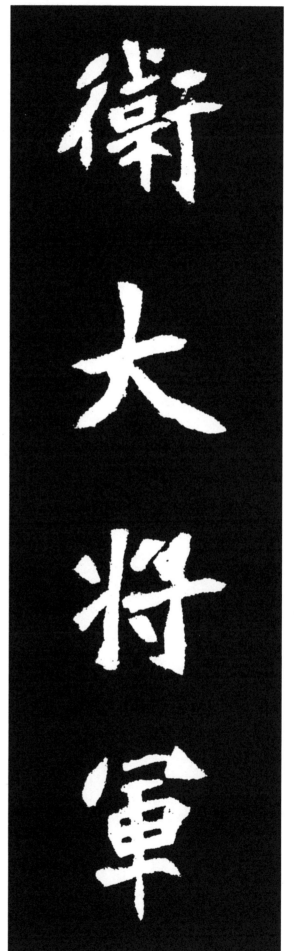

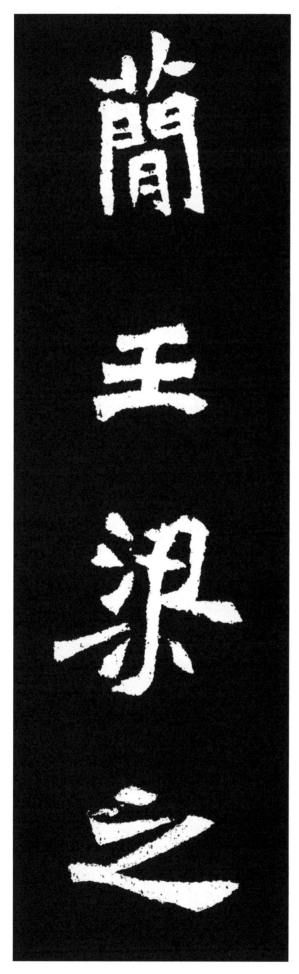

위대장군 간왕량(拓跋梁)의 장자이다.

翼 날개 익

武 군셀 무

皇 임금 황

以 써 이

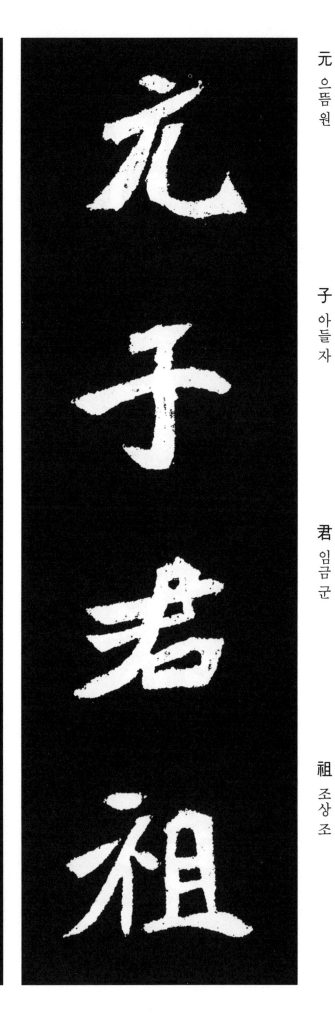

元 으뜸 원

子 아들 자

君 임금 군

祖 조상 조

군의 선조 익무황(태조 拓跋珪)이

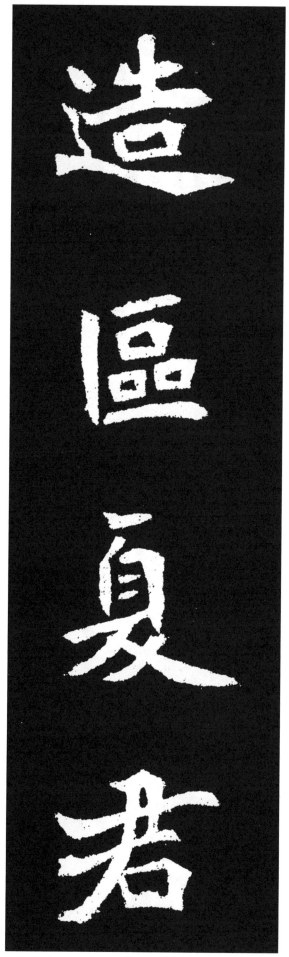

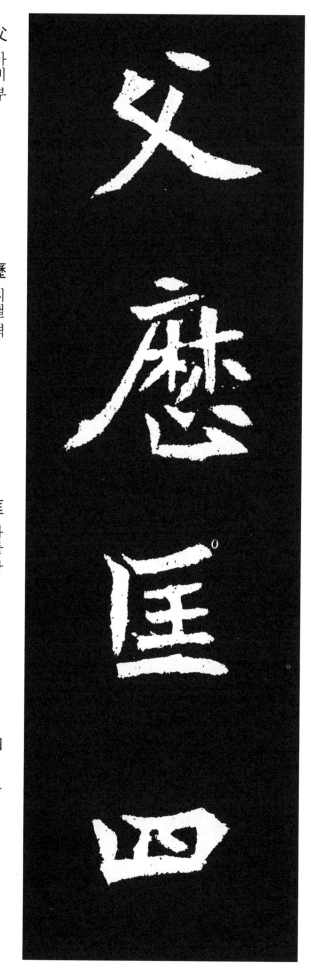

造 지을 조

區 지경 구

夏 여름 하

君 임금 군

父 아비 부

歷 지낼 력

匡 바룰 광

四 넉 사

중원을 제패하고, 조정을 바로 잡았으며,

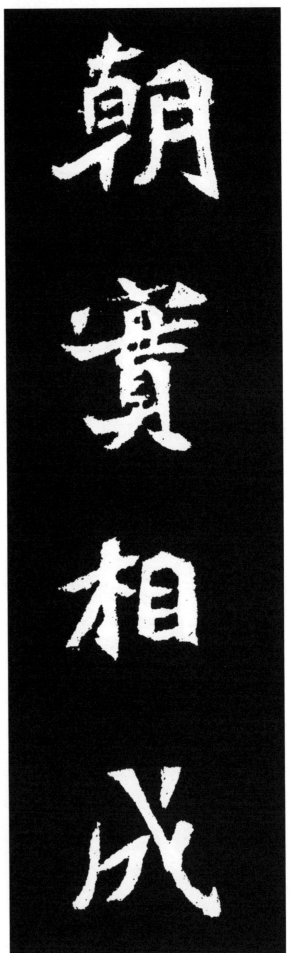

朝 아침 조

實 열매 실

相 서로 상

成 이룰 성

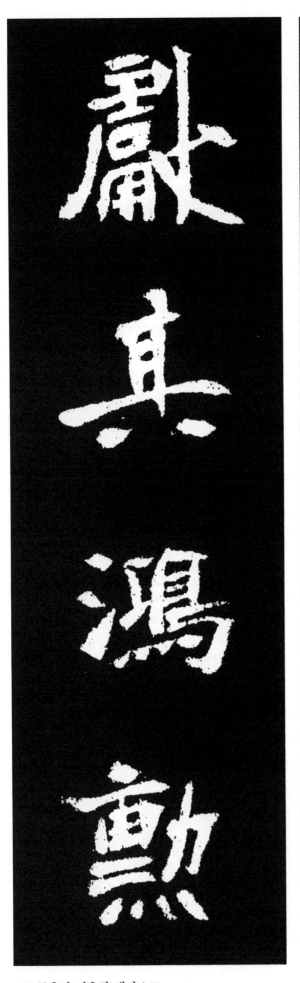
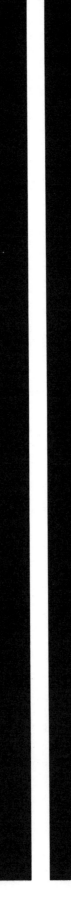

獻 바칠 헌

其 그 기

鴻 큰기러기 홍

勳 공훈

큰 공훈과 걸출한 책략으로

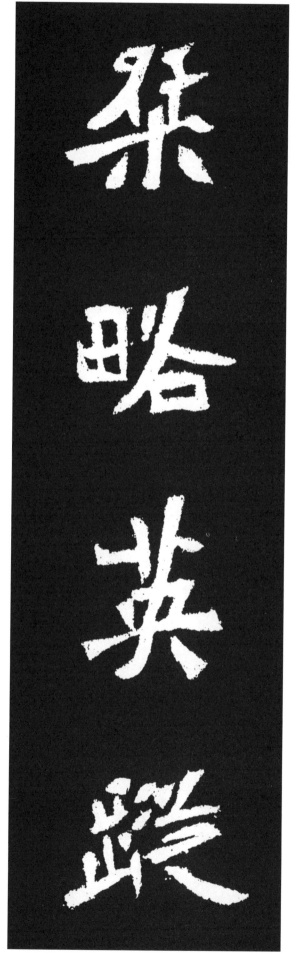

桀 해 걸

略 다스릴 략

英 꽃부리 영

蹤 자취 종

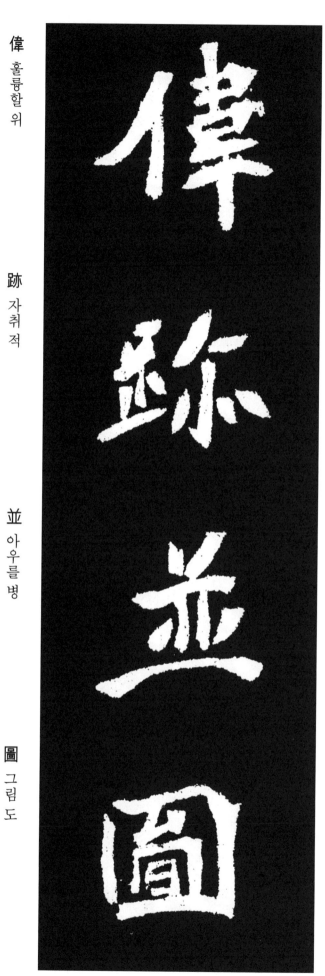

偉 훌륭할 위

跡 자취 적

並 아우를 병

圖 그림 도

위대한 족적을 남겼으며,

績 실 낳을 적

於 어조사 어

鼎 솥 정

廟 사당 묘

灼 사를 작

爛 문드러질 란

於 어조사 어

祕 귀신 비

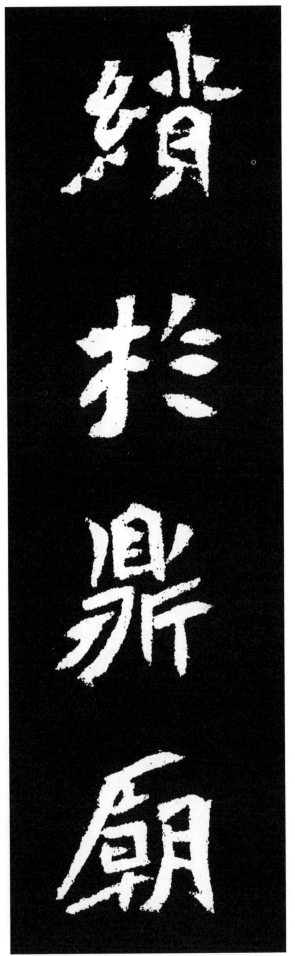

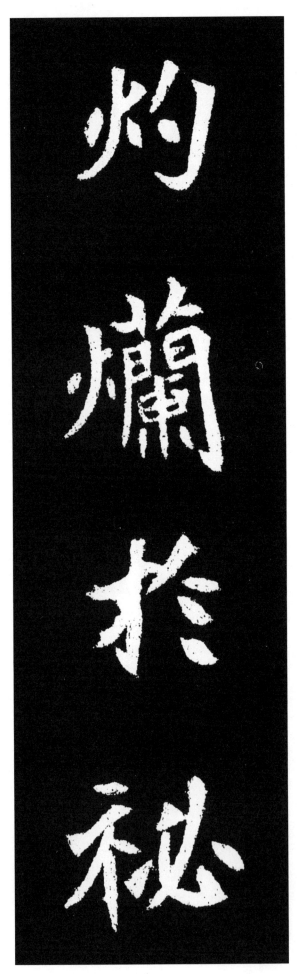

국가의 대계를 도모하여,

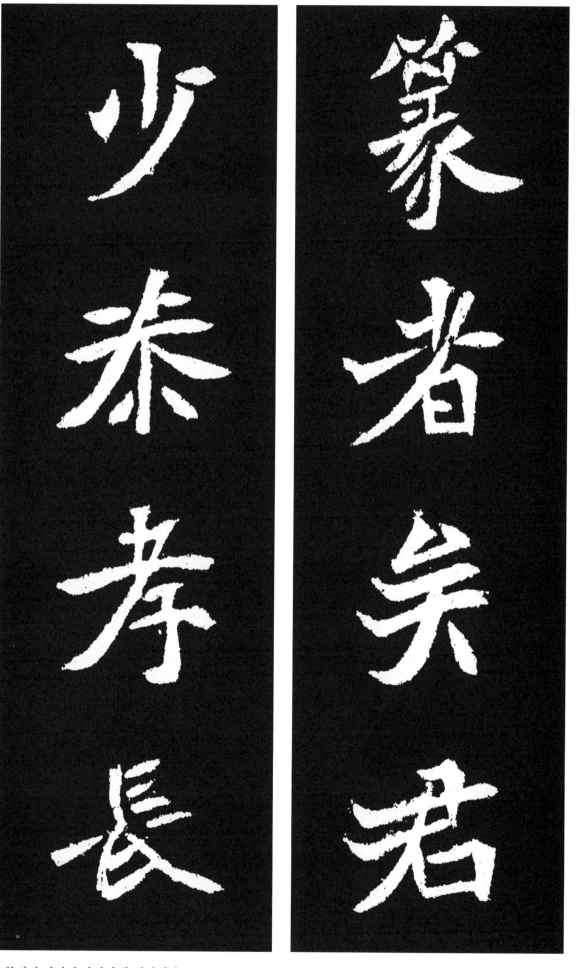

篆 전자 전

者 놈 자

矣 어조사 의

君 임금 군

少 적을 소

恭 공손할 공

孝 효도 효

長 길 장

황제의 업적이 찬란하게 새겨졌다. 군은 어려서는 어버이를 공경했으며,

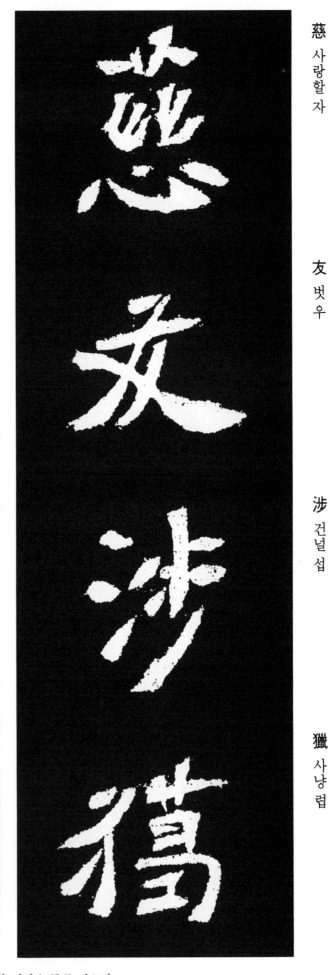

群 무리 군
書 글 서
遍 두루 편
愛 사랑 애

慈 사랑할 자
友 벗 우
涉 건널 섭
獵 사냥 렵

성장해서는 인자하며 친근했고, 많은 책을 섭렵, 시와 예법을 두루 애호하고,

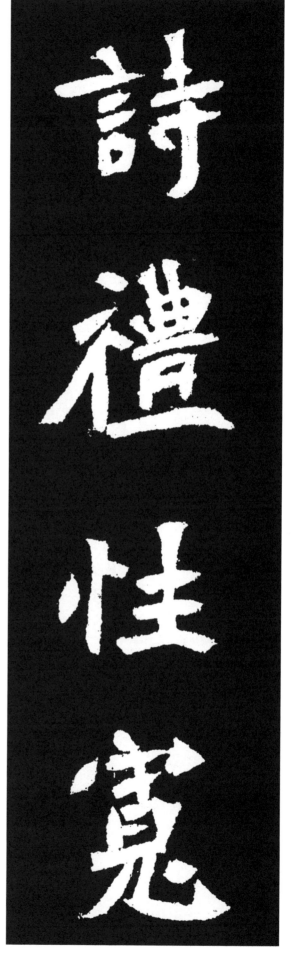

詩 시 시

禮 예도 례

性 성품 성

寬 너그러울 관

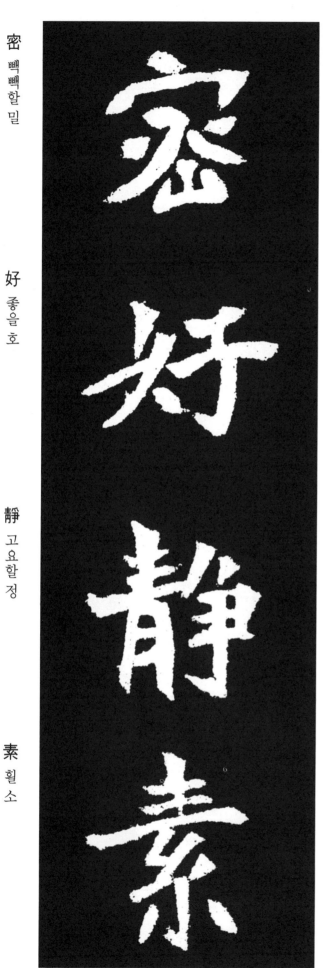

密 빽빽할 밀

好 좋을 호

靜 고요할 정

素 흴 소

성품은 관대하고 친밀하였으며, 담박함을 좋아하고,

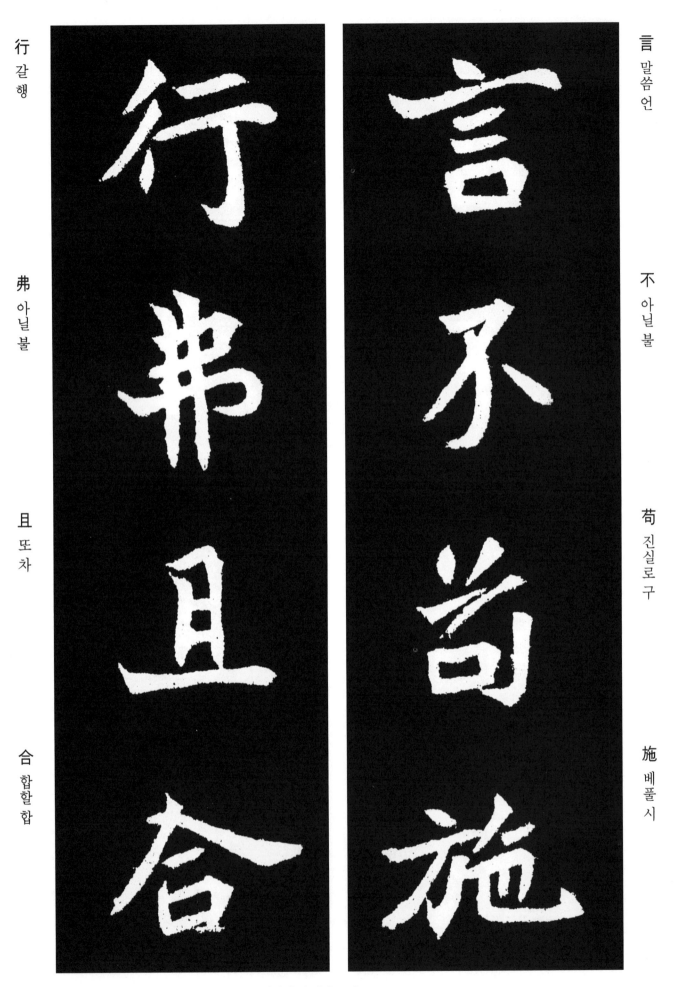

言 말씀 언

不 아닐 불

苟 진실로 구

施 베풀 시

行 갈 행

弗 아닐 불

且 또 차

合 합할 합

언사는 경솔하지 않고, 행동은 함부로 영합하지 않았으며,

不 아닐 불

以 써 이

時 때 시

榮 꽃 영

羨 부러워할 선

意 뜻 의

金 쇠 금

玉 옥 옥

不以時榮

羨意金玉

당시의 영화와 재물을 탐하지 않았고,

濱 도랑 독

心 마음 심

雍 누그러질 옹

容 얼굴 용

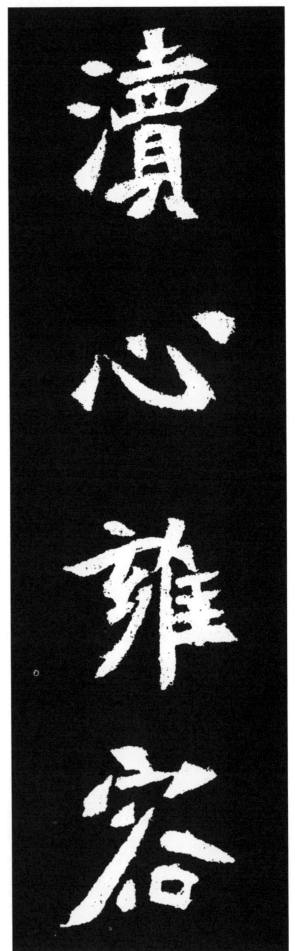

於 어조사 어

自 스스로 자

得 얻을 득

之 갈 지

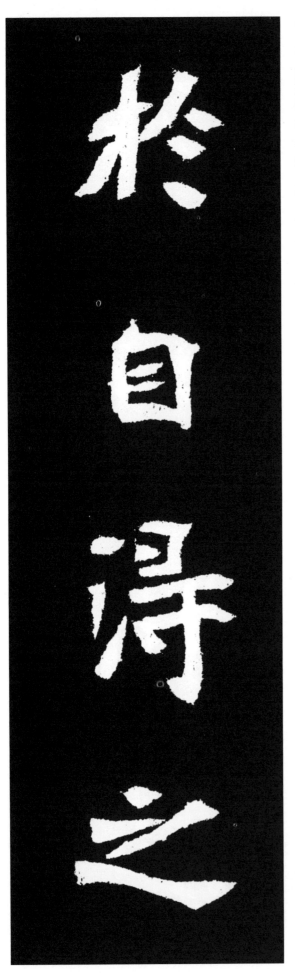

의표가 온화하여 만족한 경지였으며,

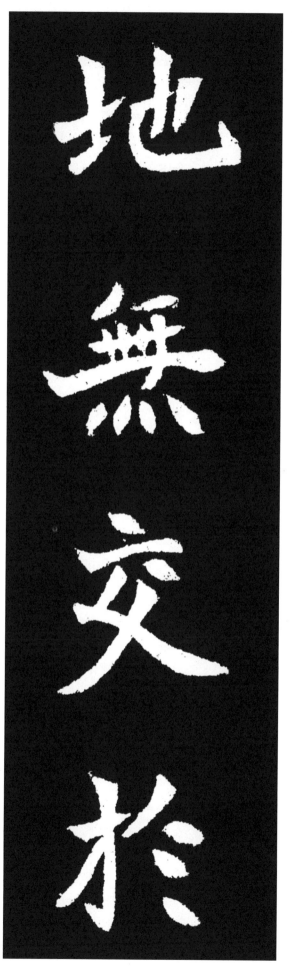
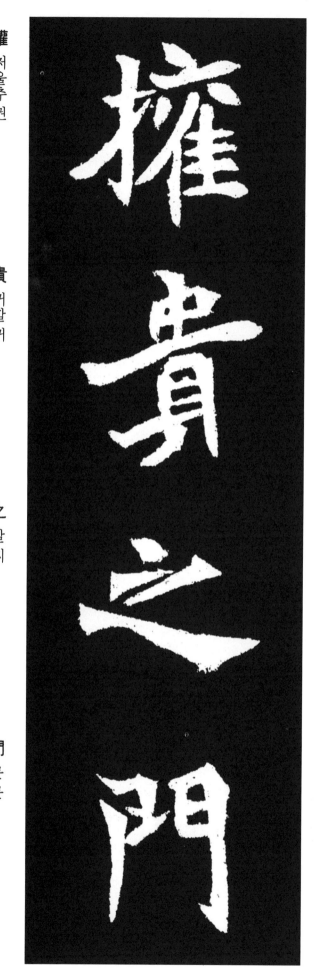

地 땅 지

無 없을 무

交 사귈 교

於 어조사 어

權 저울추 권

貴 귀할 귀

之 갈 지

門 문 문

권문세족과 결탁하지 않았다.

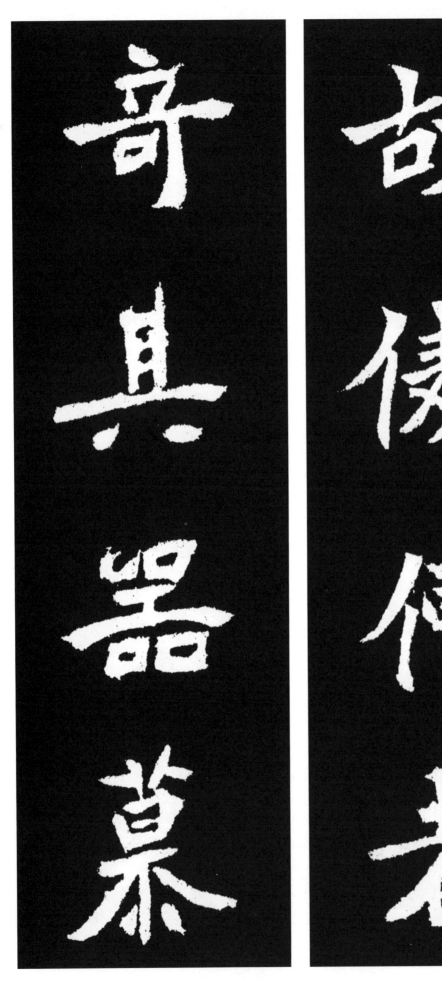

奇 기이할 기

其 그 기

器 그릇 기

慕 그리워할 모

故 옛 고

傲 거만할 오

儔 마칠 조

者 놈 자

그리하여 자부하던 자들도 그의 도량에 대해 특별하게 여기고,

風 바람 풍

遇 만날 우

顯 나타날 현

祖 조상 조

節者飮其

風遇顯祖

그의 품행을 흠모한 자들은 그에 대한 뜬소문을 감춰줬으며, 현조(拓跋弘) 황제를 만나서는

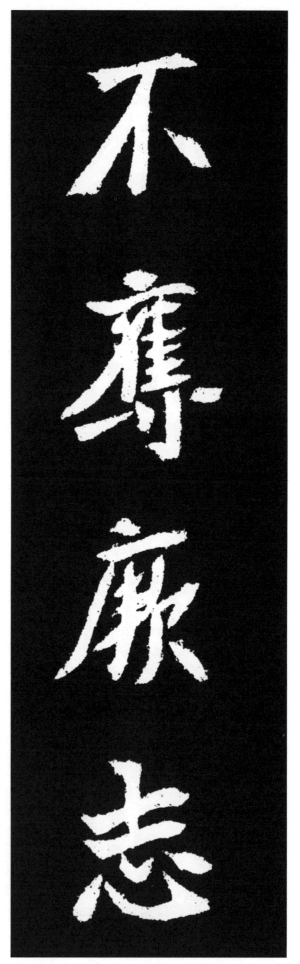

不 아닐 불

奪 빼앗을 탈

厥 그 궐

志 뜻 지

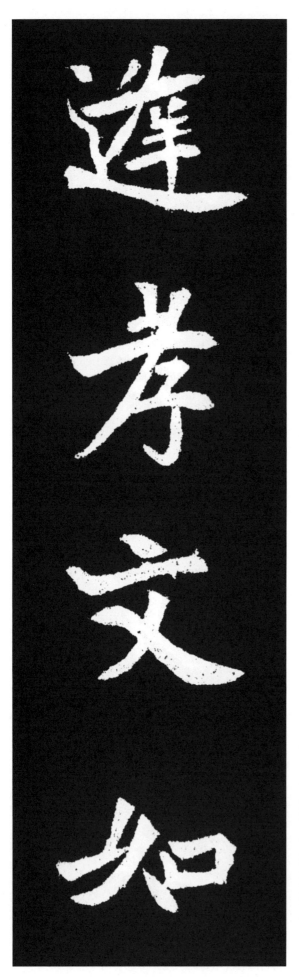

逢 만날 봉

孝 효도 효

文 글월 문

如 같을 여

그의 포부를 잃지 않았고, 효문(拓跋宏) 황제를 만나서는

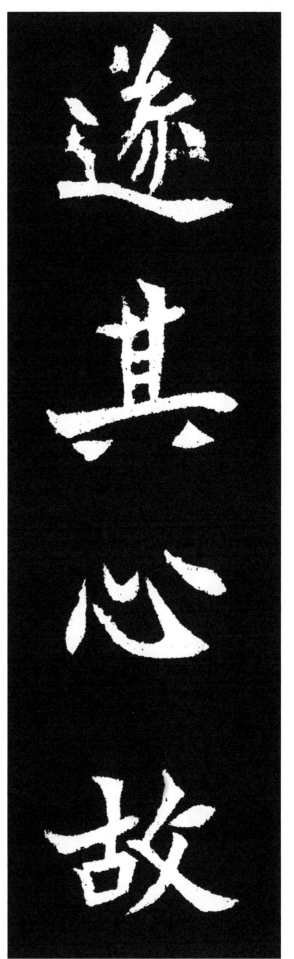

遂 이를 수

其 그 기

心 마음 심

故 옛 고

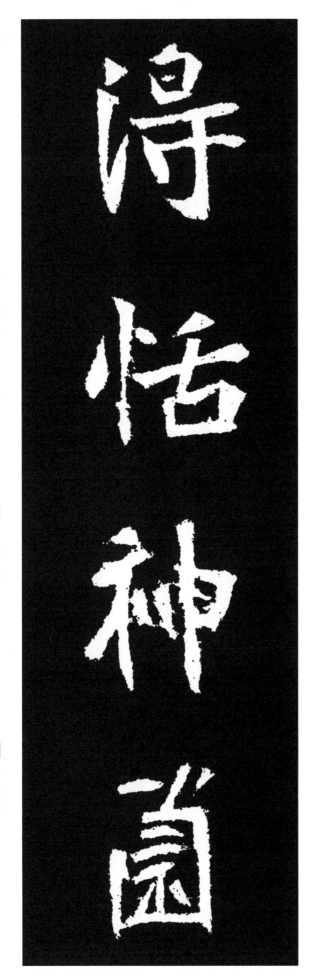

得 얻을 득

恬 편안할 념

神 귀신 신

園 동산 원

그의 의지대로 되고, 물 흐르듯 정신이 담박하게 되었으며,

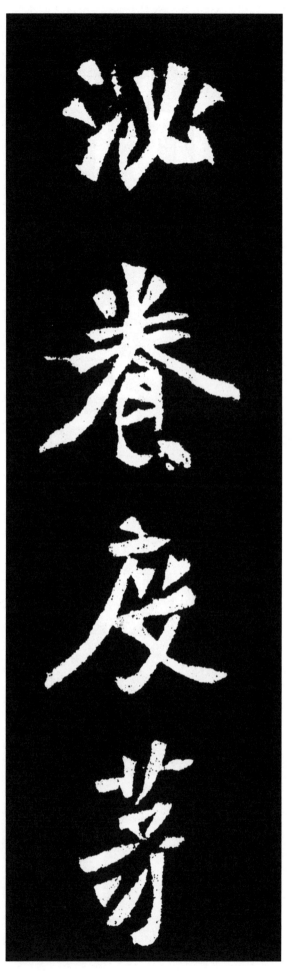

沁 스며들심

養 기를양

度 법도도

茅 띠모

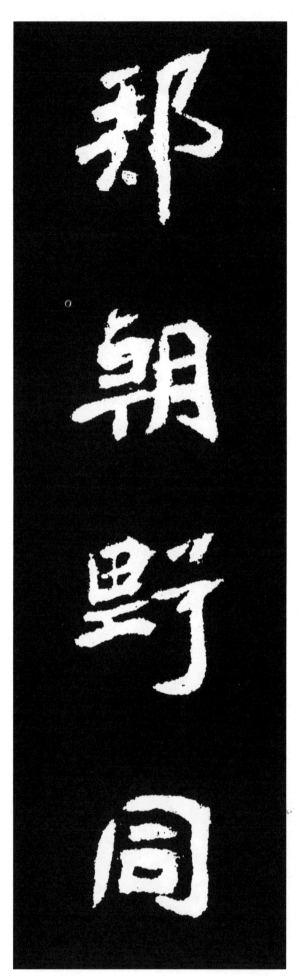

邦 나라방

朝 아침조

野 들야

同 한가지동

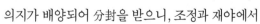

의지가 배양되어 分封을 받으니, 조정과 재야에서

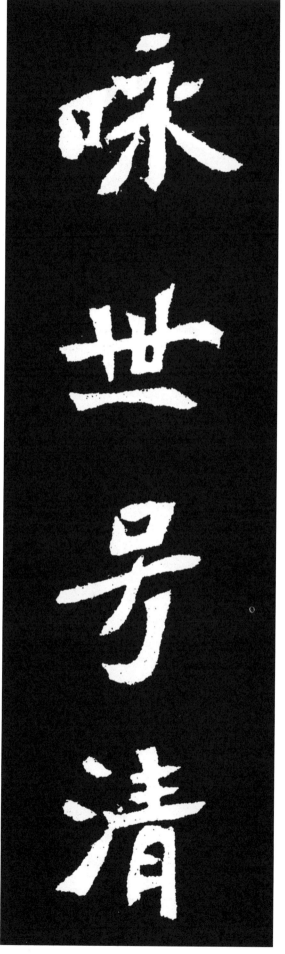

詠 읊을 영

世 대 세

號 부르짖을 호

淸 맑을 청

玉 옥 옥

及 미칠 급

景 볕 경

明 밝을 명

味世号淸

玉及景明

모두 찬미하였으며, 청옥(고결한 미덕)으로 칭하여졌다. 宣武帝(연호는 경명)가

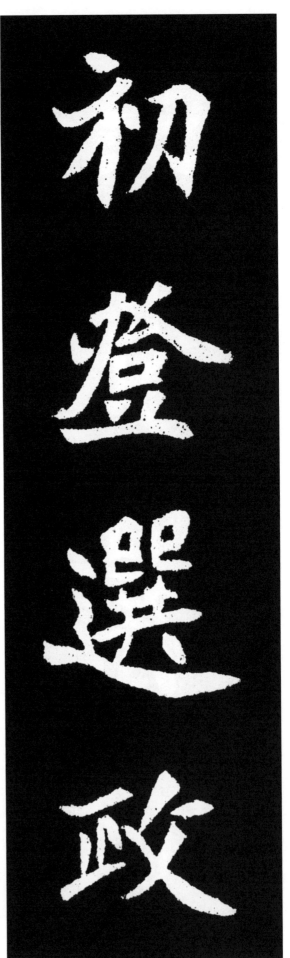

初 처음 초

登 오를 등

選 가릴 선

政 정사 정

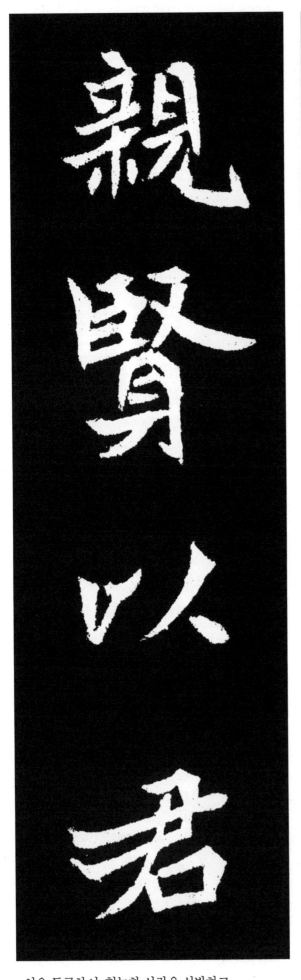

親 친할 친

賢 어질 현

以 써 이

君 임금 군

처음 등극하여, 현능한 사람을 선발하고,

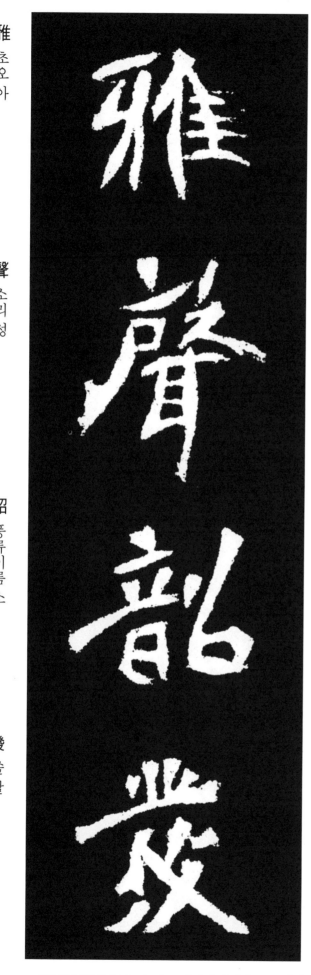

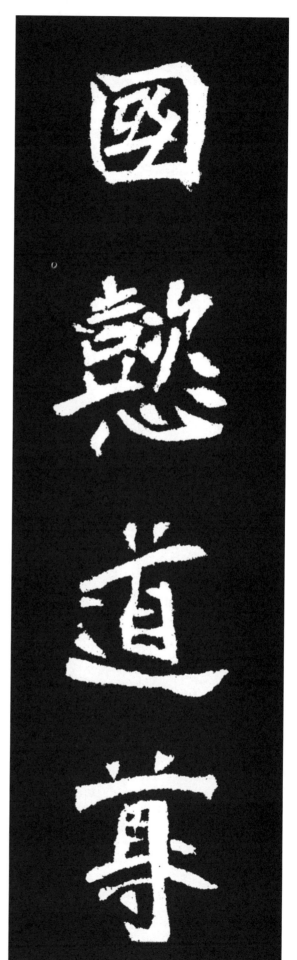

雅 초오 아

聲 소리 성

韶 풍류이름 소

發 쏠 발

國 나라 국

懿 아름다울 의

道 길 도

尊 높을 존

나라의 도덕을 존숭, 韶의 모범적인 음악을 공포하였는데,

抽 뺄 추

爲 할 위

宗 마루 종

正 바를 정

卿 벼슬 경

非 아닐 비

其 그 기

이때 종정(왕실의 관리)의 벼슬로 선발되었다. 하지만 그것을 좋아하지 않아,

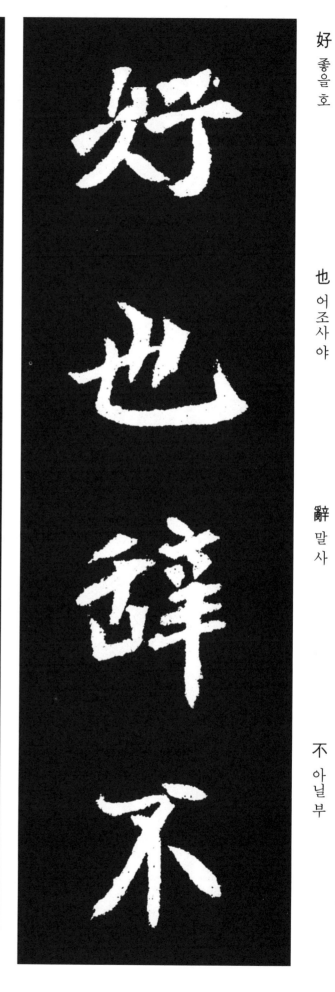

好 좋을 호

也 어조사 야

辭 말 사

不 아닐 부

得 얻을 득

已 이미 이

而 말이을 이

就 이룰 취

부득이 사직할 수 밖에 없었다.

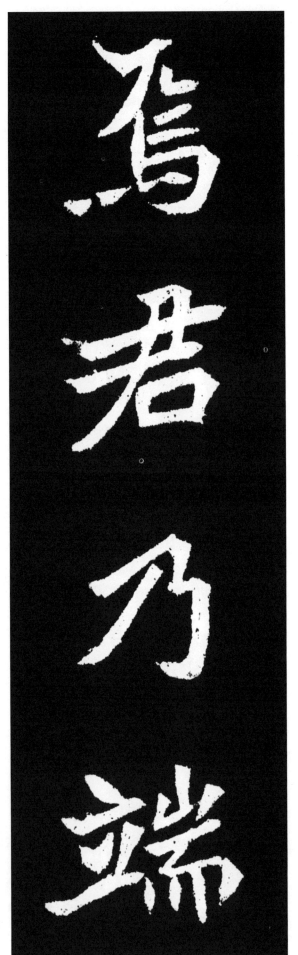

焉 어찌 언

君 임금 군

乃 이에 내

端 바를 단

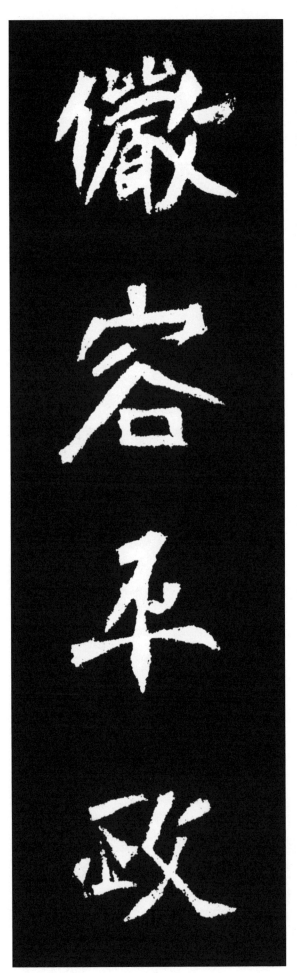

儼 의젓할 엄

容 얼굴 용

平 평평할 평

政 정사 정

군의 위엄이 있고 도량이 컸으며,

棣 산앵두나무 체

之 갈 지

風 바람 풍

敦 도타울 돈

刑 형벌 형

訓 가르칠 훈

以 써 이

常 항상 상

棣之風敦

刑訓以常

정령과 형벌을 공평하게 하였고, 형제간의 우애와 풍속을 준칙으로 삼았으며,

以 써 이

湛 즐길 담

露 이슬 로

之 갈 지

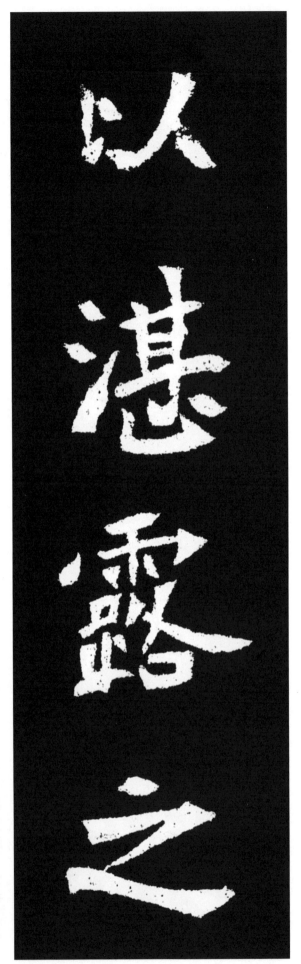

義 옳을 의

於 어조사 어

是 옳을 시

皇 임금 황

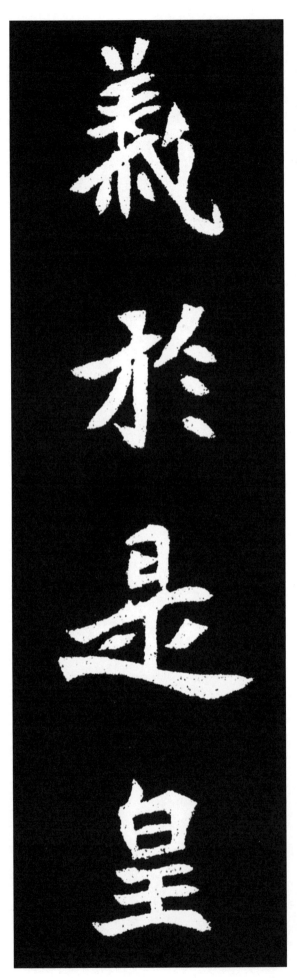

남편에 대한 은혜와 도리를 돈독히 하도록 하였으니,

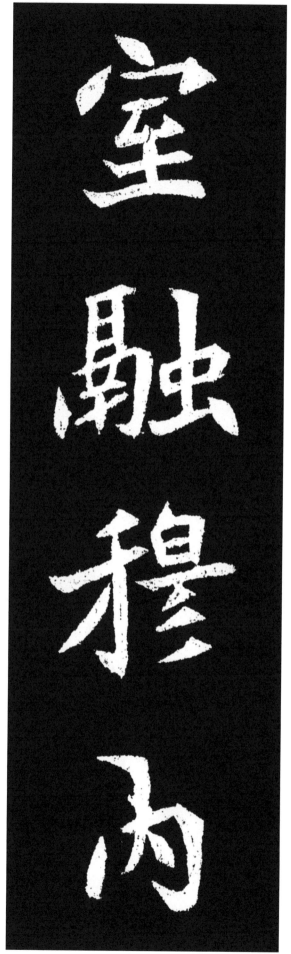

室 집 실

融 화할 융

穆 화목할 목

內 안 내

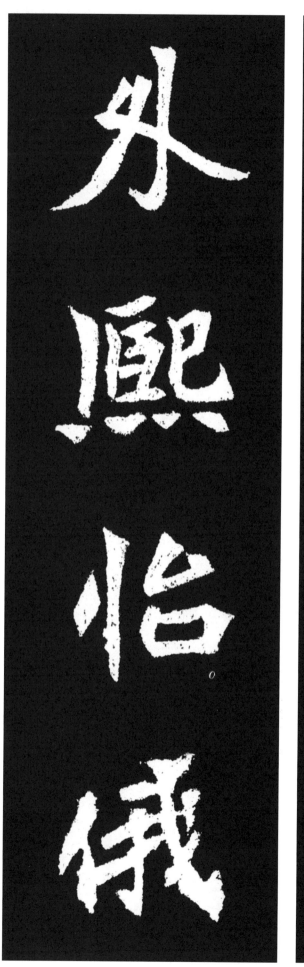

外 밖 외

熙 빛날 희

怡 기쁠 이

俄 갑자기 아

황실이 융화하고 화목하게 되어, 대내외적으로 화락하게 되었다.

如 같을 여

蕭 맑은대쑥 소

氏 각시 씨

竊 훔칠 절

化 될 화

自 스스로 자

詔 고할 조

江 강 강

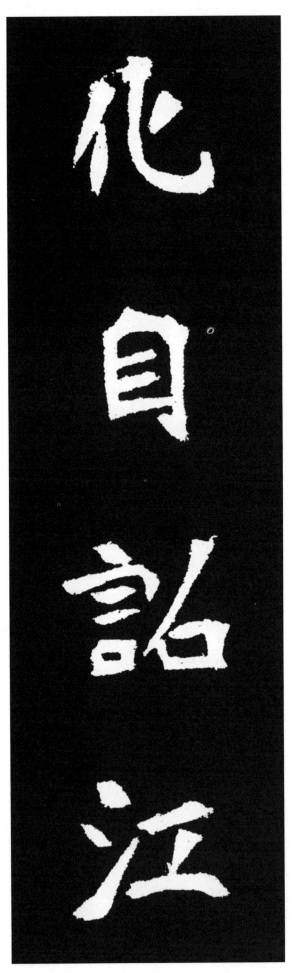
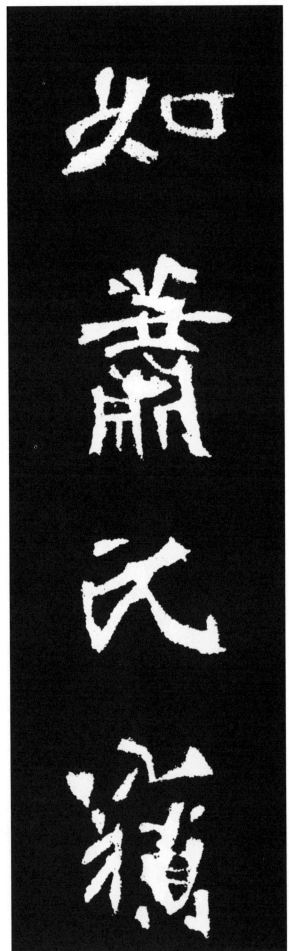

잠깐 동안 南齊의 소씨 정권에 의해 침해를 받아,

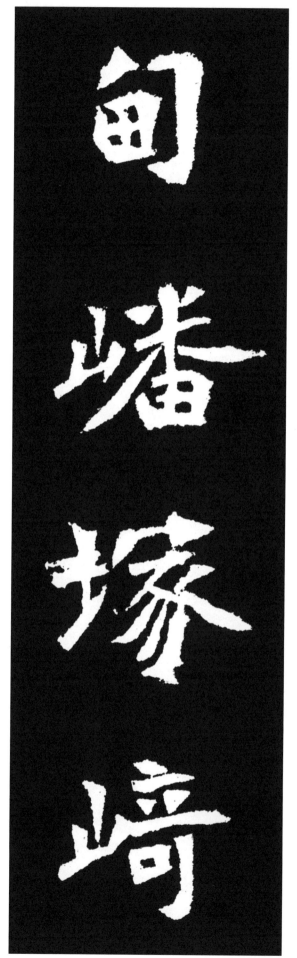

甸 경기 전

嶓 산이름 파

塚 무덤 총

崎 험할 기

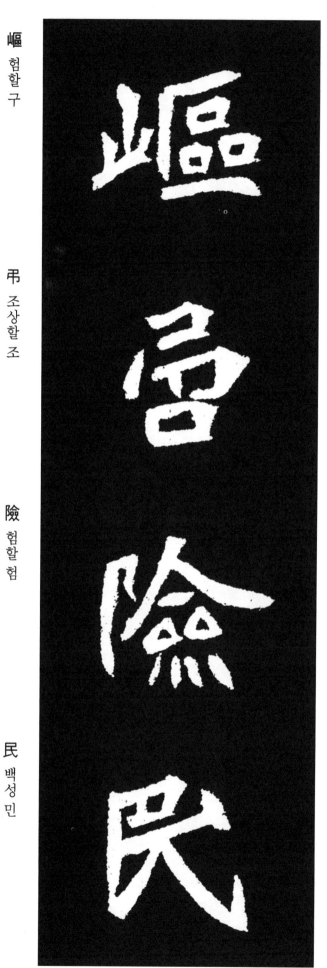

嶇 험할 구

弔 조상할 조

險 험할 험

民 백성 민

장강으로 소집, 파총을 전전하며 고난을 당했으며, 백성들이

勃 우쩍일어날 발

接 접할 접

竪 세울 수

之 갈 지

黔 검을 검

豺 승냥이 시

目 눈 목

鳥 새 조

勃接竪之

黔豺目鳥

동요하자 그들을 위무하고, 나쁜 무리들을 접촉하면서, 승냥이의 눈과 새처럼

望 바랄 망

天 하늘 천

子 아들 자

乃 이에 내

擇 가릴 택

功 공 공

臣 신하 신

以 써 이

조망하여, 제왕에 의해 공신으로 선발되어,

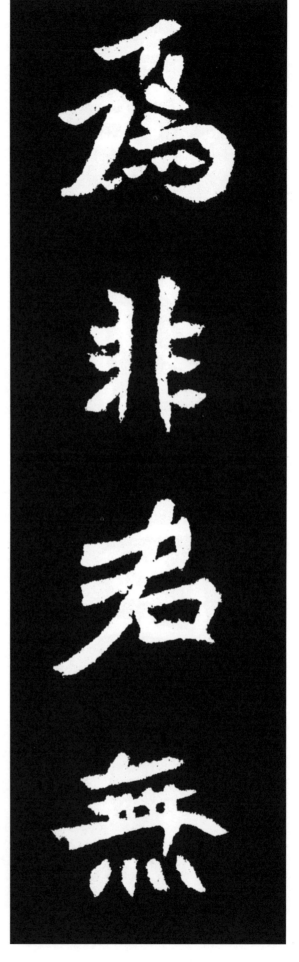

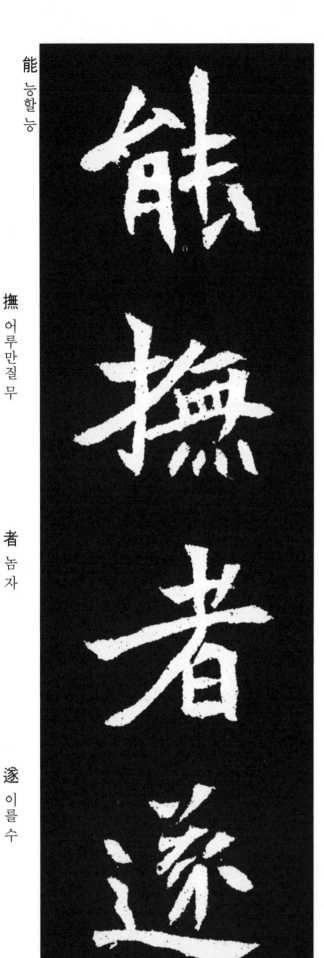

爲 할 위

非 아닐 비

君 임금 군

無 없을 무

能 능할 능

撫 어루만질 무

者 놈 자

遂 이를 수

안정화를 시켰으니,

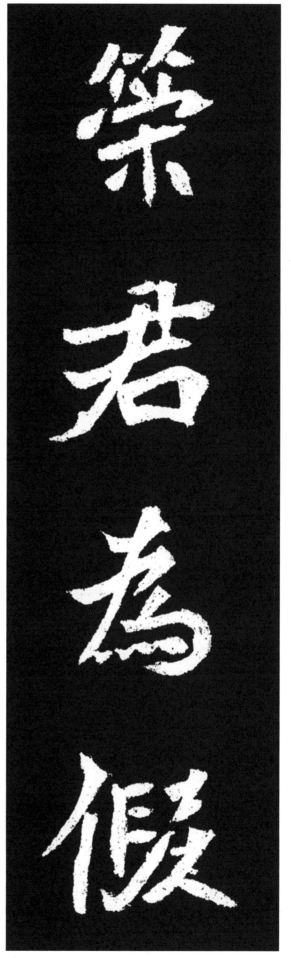

策 채찍 책

君 임금 군

爲 할 위

假 거짓 가

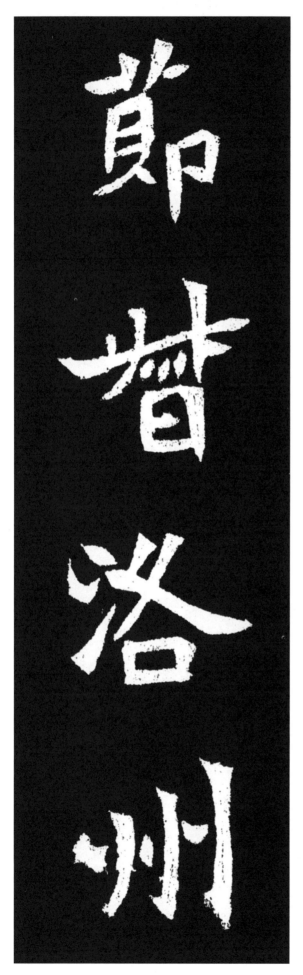

節 마디 절

督 살펴볼 독

洛 강이름 낙

州 고을 주

곧 낙주의 모든 군사를 지휘하는

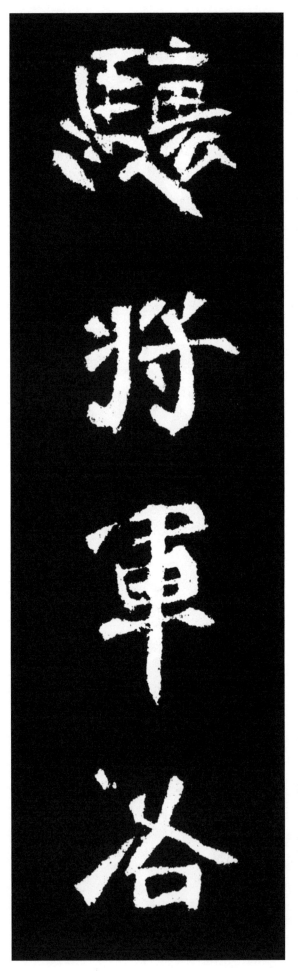

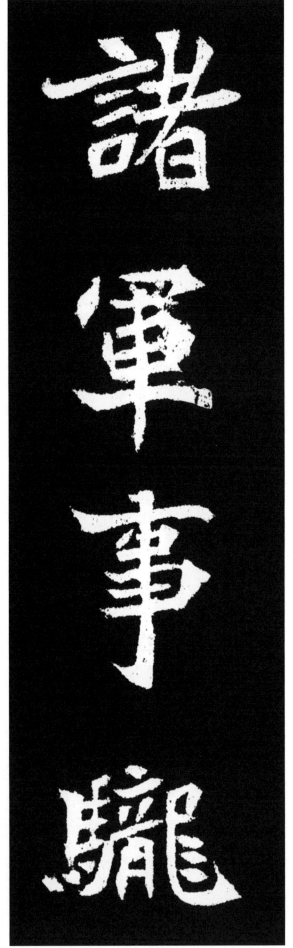

諸 모든 제

軍 군사 군

事 일 사

驤 충실한모양 룡

驤 머리 들 양

將 장차 장

軍 군사 군

洛 강이름 낙

용양장군 겸

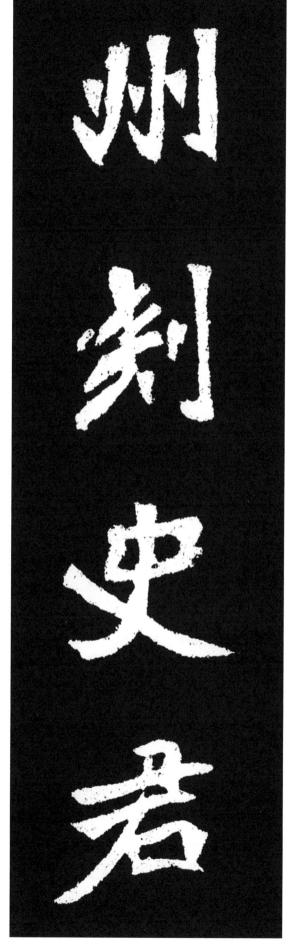

州 고을 주

刺 찌를 자

史 역사 사

君 임금 군

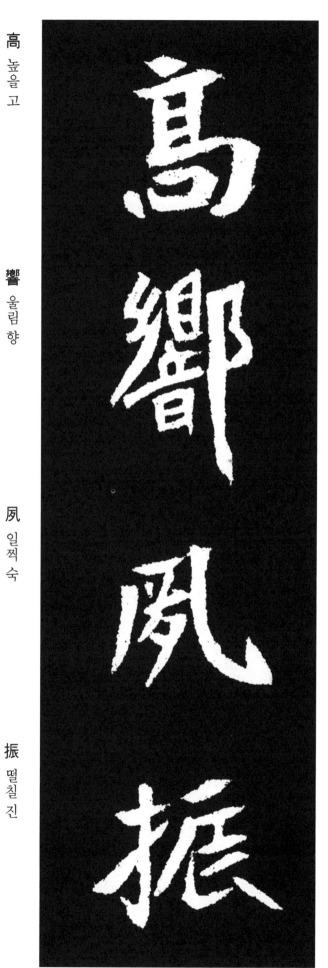

高 높을 고

響 울림 향

夙 일찍 숙

振 떨칠 진

낙주자사 직을 수행하게 되었다. 군은 일찍이

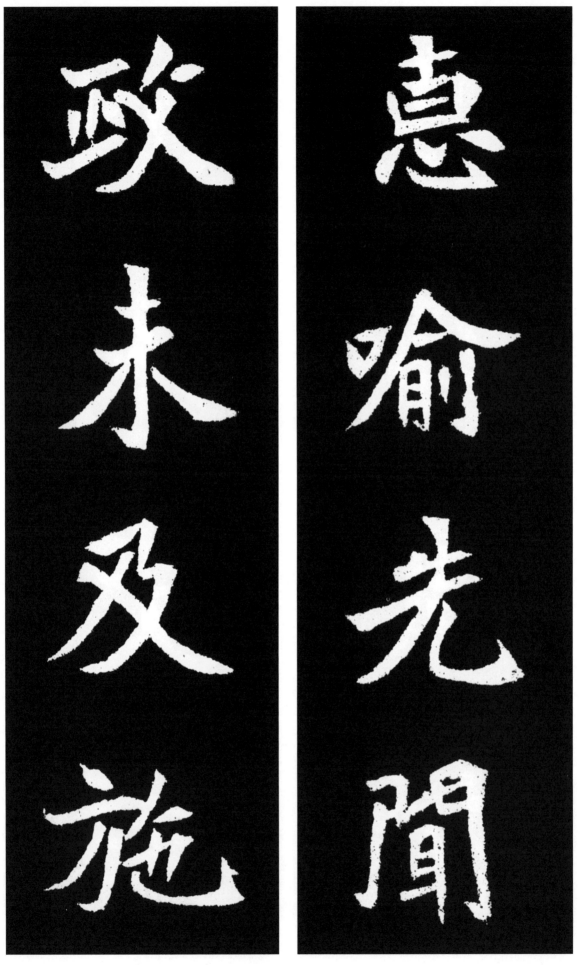

惠 은혜 혜
喻 깨우칠 유
先 먼저 선
聞 들을 문

政 정사 정
未 아닐 미
及 미칠 급
施 베풀 시

심원한 명성을 떨쳤으며, 은택으로 교화하여 명망이 알려졌으니,

如 같을 여

山 뫼 산

黎 검을 려

知 알 지

德 덕 덕

君 임금 군

乃 이에 내

闡 열 천

정치를 아직 시행하기 전부터, 많은 사람들이 그가 베푼 은덕을 알게 되었다.

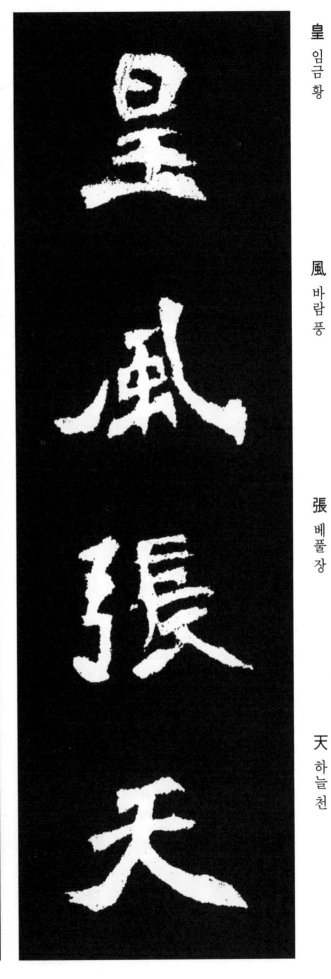

皇 임금 황

風 바람 풍

張 베풀 장

天 하늘 천

羅 새그물 라

招 부를 초

之 갈 지

以 써 이

군은 황제의 교화를 개척하고, 포위망을 설치하여,

文

綏

之

以

惠

使

舊

室

비군사적인 온화한 계책을 쓰고, 혜택을 베풀어 인심을 안무하고 평정하였으며,

革 가죽 혁

音 소리 음

異 다를 이

民 백성 민

請 청할 청

化 될 화

千 일천 천

里 마을 리

귀순하지 않던 백성들도 알현하니, 명성이 멀리까지 자자하였으며,

齊 가지런할 제

聲 소리 성

僉 다 첨

曰 가로 왈

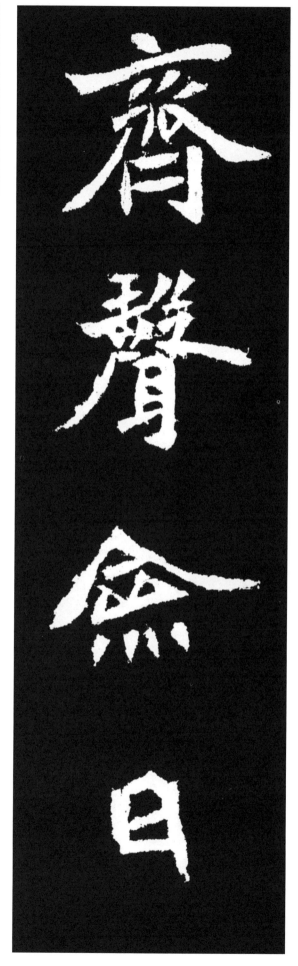

康 편안할 강

哉 어조사 재

春 봄 춘

秋 가을 추

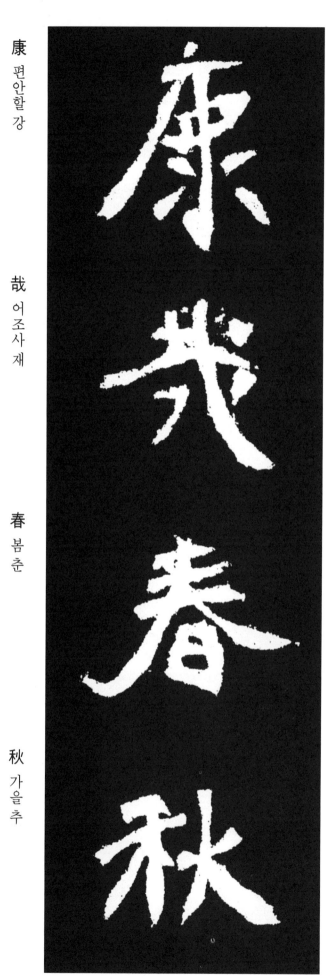

모두가 태평성대라고 하였다.

五 다섯 오

十 열 십

九 아홉 구

以 써 이

政 정사 정

始 처음 시

四 넉 사

年 해 년

五十九以

正始四年

나이 59세, 宣武帝 正始 4년(서기 507년)

正 바를 정

月 달 월

寢 잠잘 침

患 근심 환

二 두 이

月 달 월

辛 매울 신

卯 넷째지지 묘

正月寢患

二月辛卯

정월에 와병하여, 2월 신묘

朔 초하루 삭

八 여덟 팔

日 해 일

戊 다섯째천간 무

戌 개 술

薨 죽을 훙

於 어조사 어

州 고을 주

초8일 무술에 향리의 正房(몸채)에서 서거하였다.

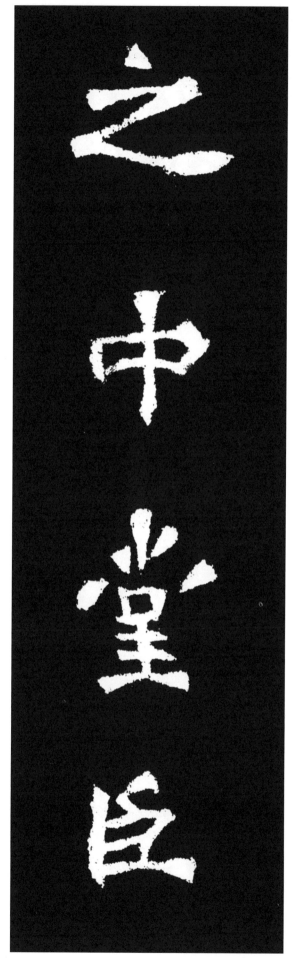

之 갈 지

中 가운데 중

堂 집 당

臣 신하 신

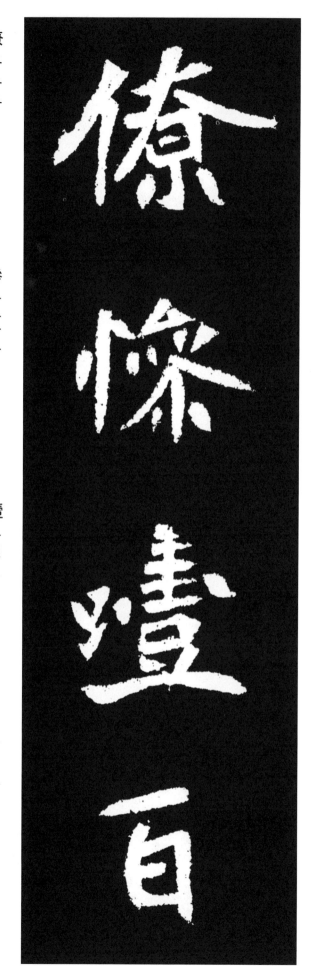

僚 동료 료

慘 참혹할 참

噎 목멜 일

百 일백 백

문무백관들이 비통해하며 오열하였으며,

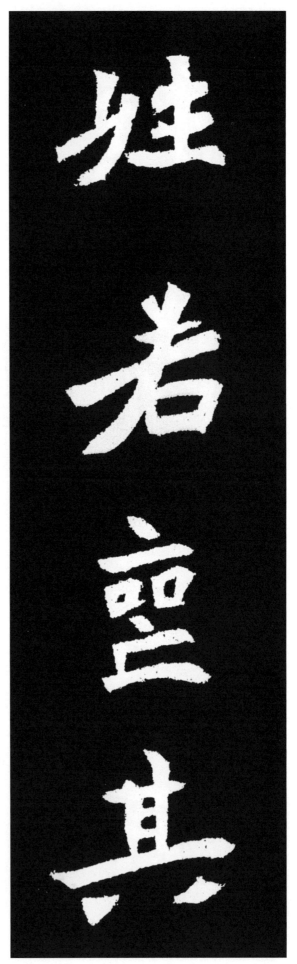

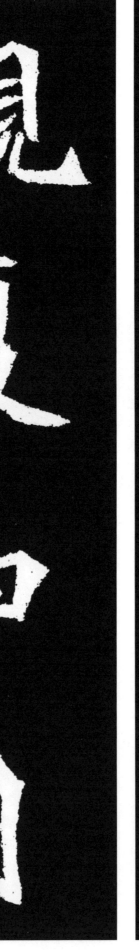

親 친할 친

夏 여름 하

四 넉 사

月 달 월

姓 성 성

若 같을 약

喪 죽을 상

其 그 기

백성들도 마치 그의 부모처럼 슬퍼하였다. 孟夏

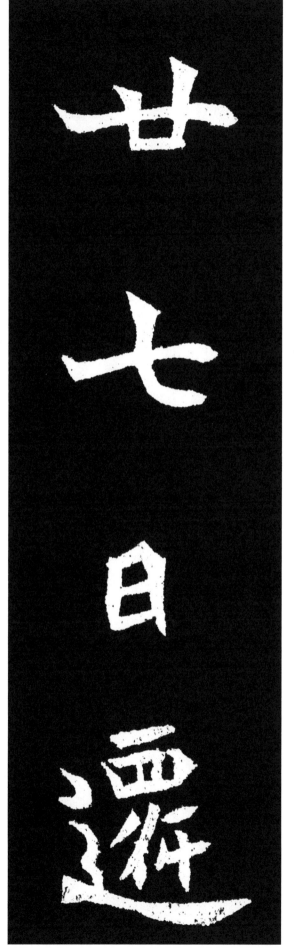

廿 스물 입

七 일곱 칠

日 해 일

遷 옮길 천

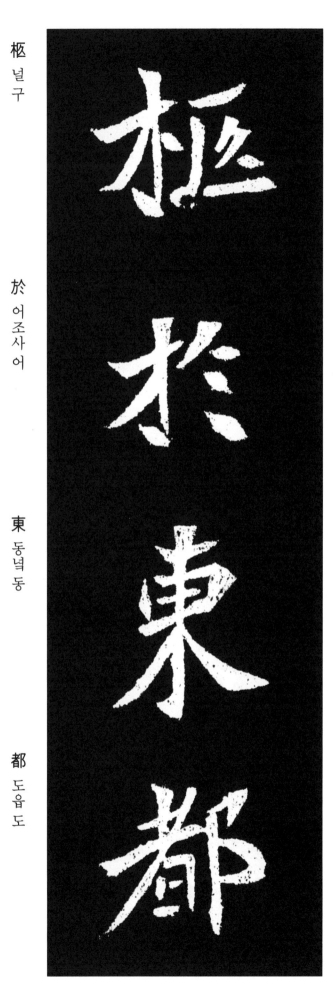

柩 널 구

於 어조사 어

東 동녘 동

都 도읍 도

27일 靈柩를 동도(낙양)로 옮기는데,

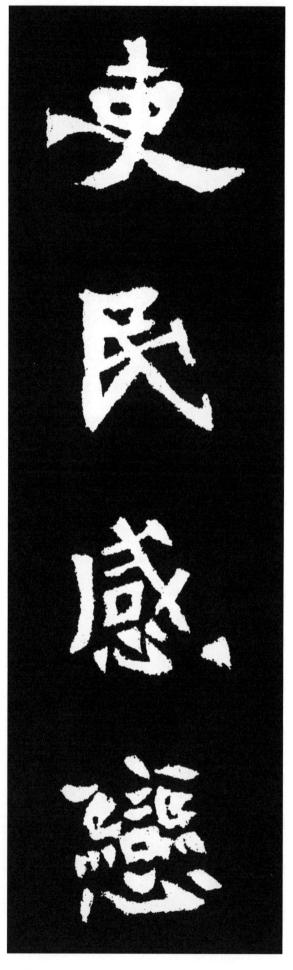

吏 벼슬아치 리

民 백성 민

感 느낄 감

戀 사모할 련

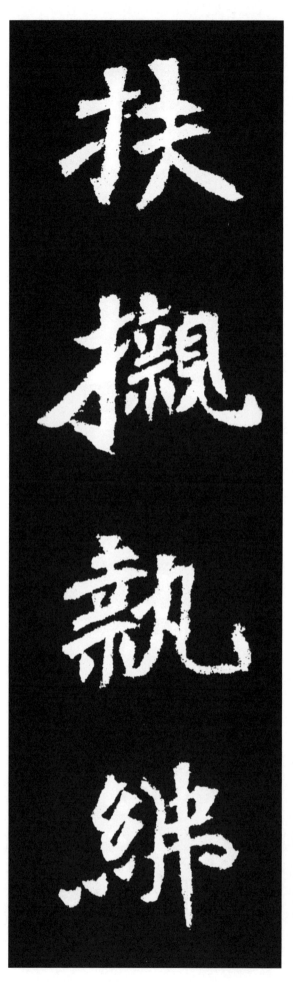

扶 도울 부

櫬 널 츤

執 잡을 집

紼 얽힌삼 불

관리와 서민 모두가 추모하니 영구를 떠받치고

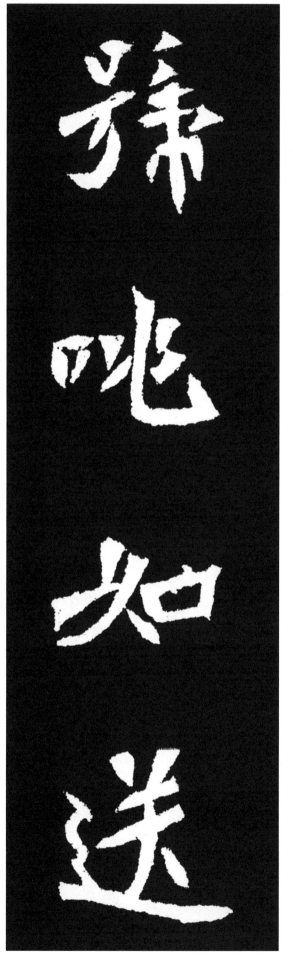

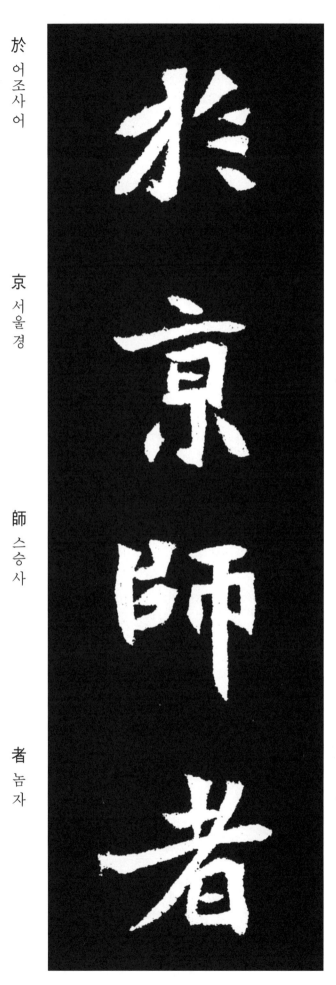

號 부르짖을 호

咷 울 도

如 같을 여

送 보낼 송

於 어조사 어

京 서울 경

師 스승 사

者 놈 자

방성대곡을 하며 도읍으로 송별하는 이가

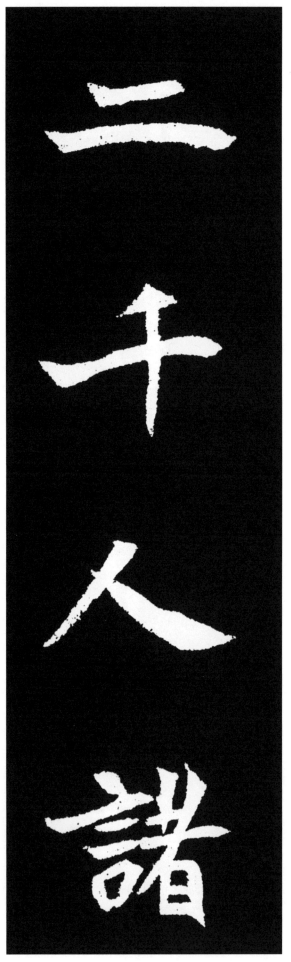

二 두 이

千 일천 천

人 사람 인

諸 모든 제

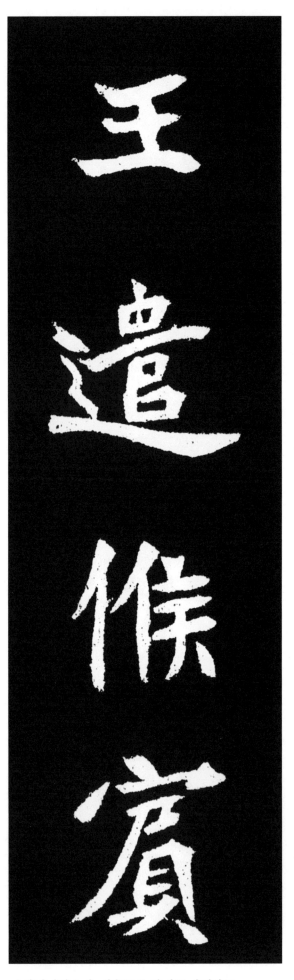

王 임금 왕

遺 끼칠 유

侯 과녁 후

賓 손 빈

2천명이었으며, 제후들은 관리를 파견하고,

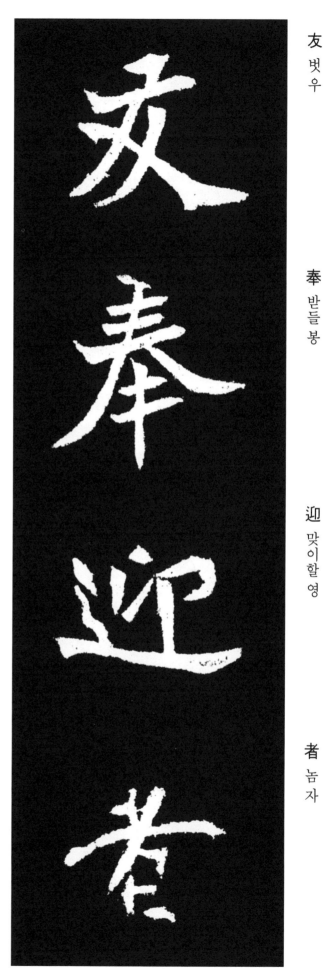

友 벗 우

奉 받들 봉

迎 맞이할 영

者 놈 자

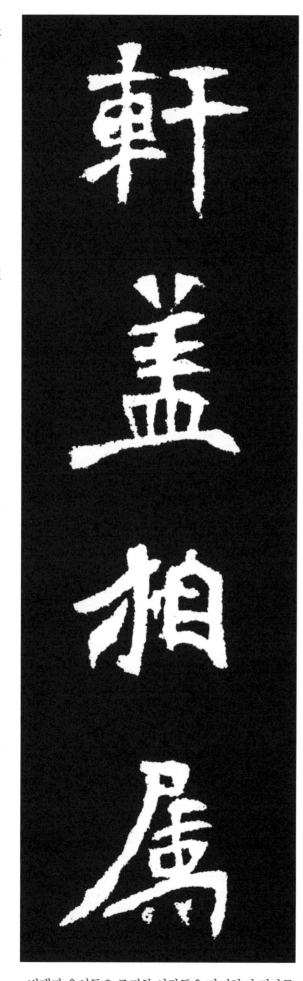

軒 추녀 헌

蓋 덮을 개

相 서로 상

屬 엮을 속

빈객과 우인들은 존귀한 사람들을 맞이하여 길가를 가득 메웠다.

於

路 길 로

路

五 다섯 오

五

月 달 월

月

廿 스물 입

廿

七 일곱 칠

七

日 해 일

日

達 통달할 달

達

5월 27일 국도에 도착하여,

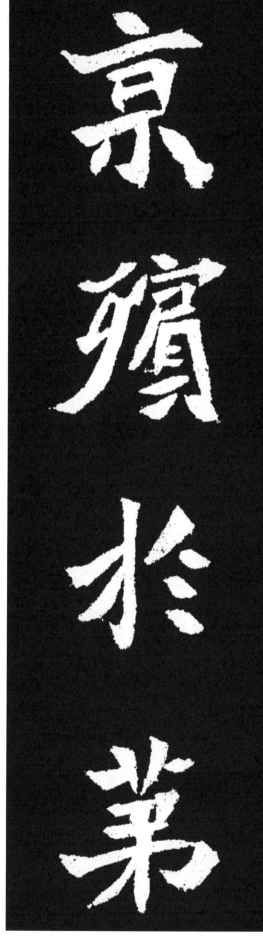

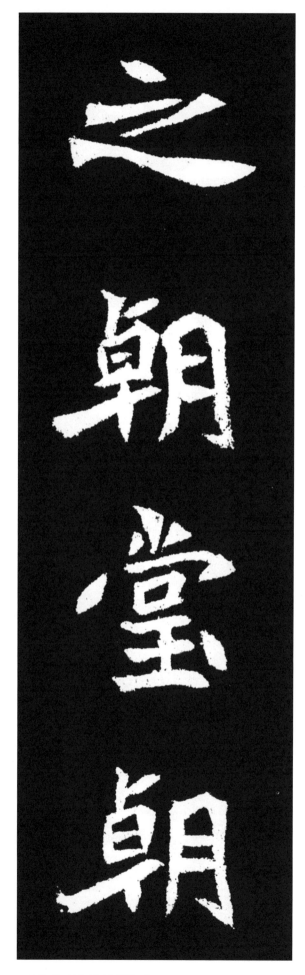

京 서울 경

殯 염할 빈

於 어조사 어

第 차례 제

之 갈 지

朝 아침 조

堂 집 당

朝 아침 조

조당에 빈소를 안치하니,

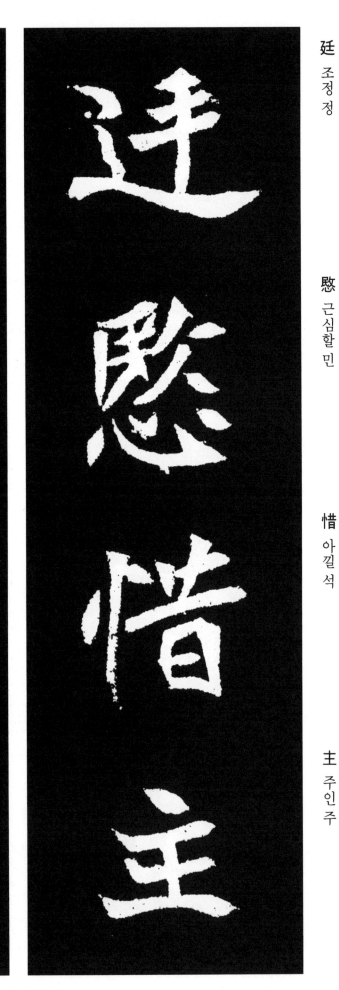

廷 조정 정

愍 근심할 민

惜 아낄 석

主 주인 주

上 위 상

悼 슬퍼할 도

懷 품을 회

詔 고할 조

조정 신료들이 추념하며 보살피고, 황제께서 친히 애도하면서,

遂 이를 수

贈 보낼 증

本 근본 본

官 벼슬 관

其 그 기

賵 보낼 봉

襚 수의 수

之 갈 지

조서를 내려 고인에게 본래의 관직에 追贈하고,

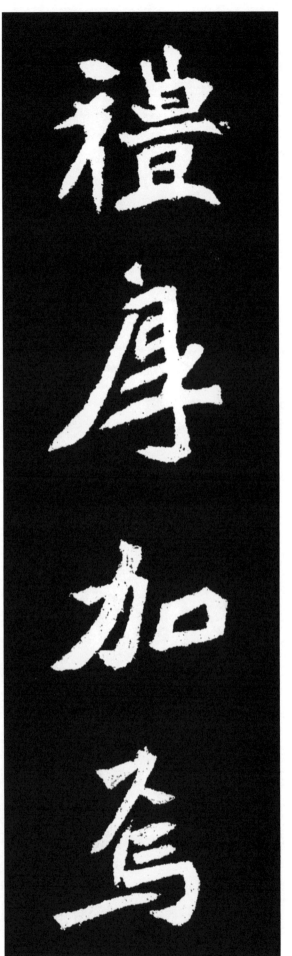

禮 예도 례

厚 두터울 후

加 더할 가

焉 어찌 언

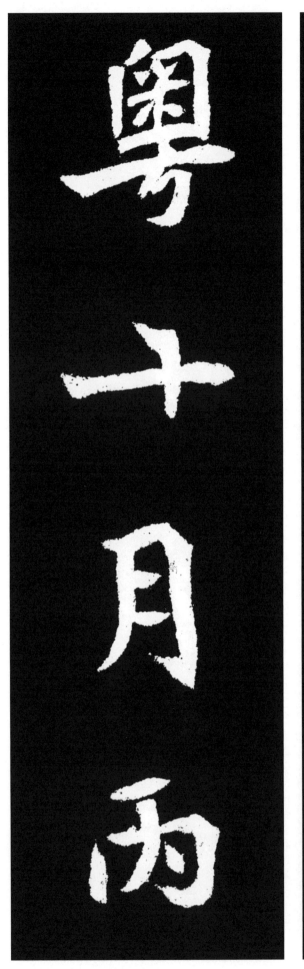

粤 어조사 월

十 열 십

月 달 월

丙 남녘 병

부의의 예를 후하게 하였다. 10월

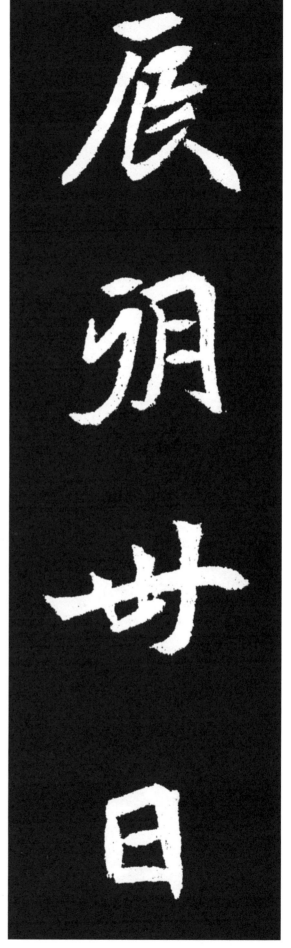

辰 지지진

朔 초하루삭

卅 서른삽

日 해일

乙 새을

酉 닭유

葬 장사지낼장

於 어조사어

병진 30일 을유에

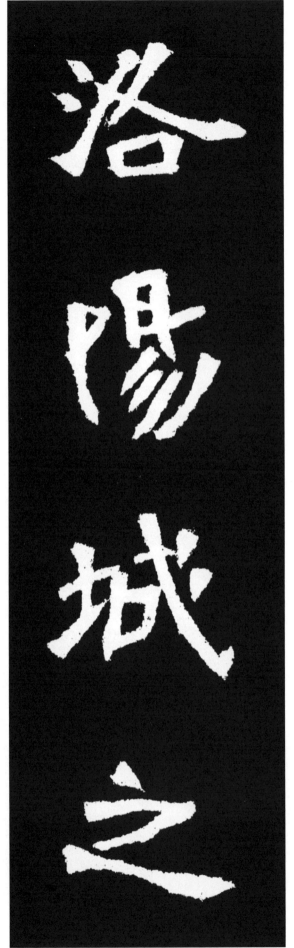

洛 강이름 낙

陽 볕 양

城 성 성

之 갈 지

西 서녘 서

北 북녘 북

祔 합사할 부

塋 무덤 영

낙양성 서북쪽에 장사지냈으며,

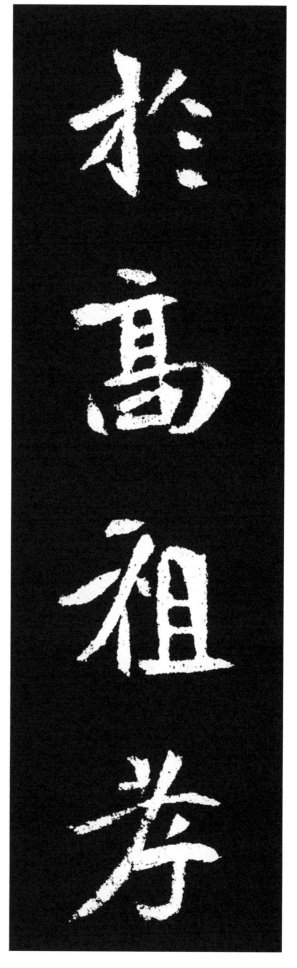

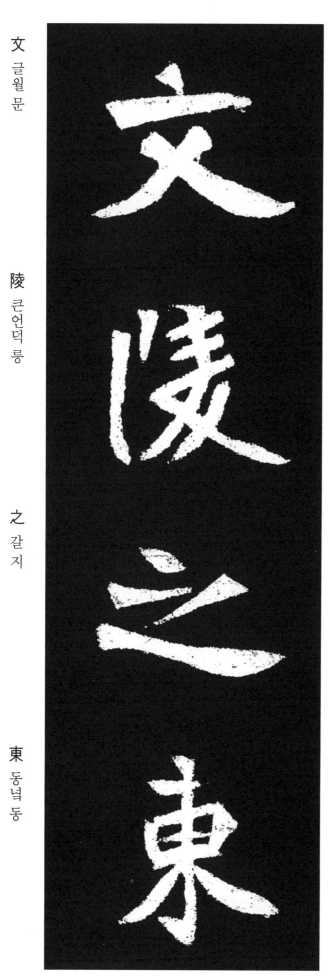

於 어조사 어
高 높을 고
祖 조상 조
孝 효도 효

文 글월 문
陵 큰언덕 릉
之 갈 지
東 동녘 동

고조 효문릉 동편에 매장하여 合祀하도록 하였다.

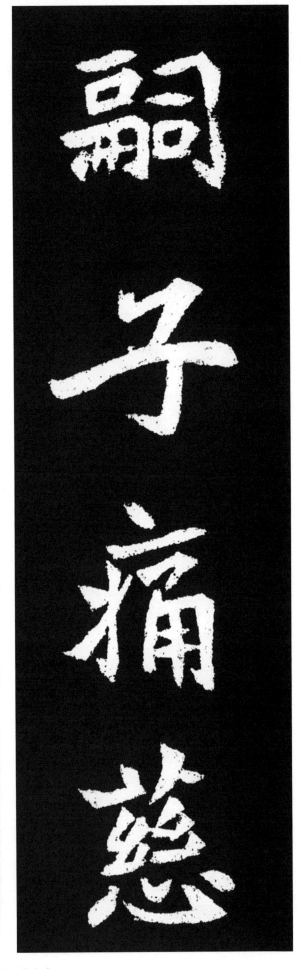

嗣 이을 사
子 아들 자
痛 아플 통
慈 사랑할 자

顏 얼굴 안
之 갈 지
永 길 영
遠 멀 원

嗣子痛慈顏之永遠

적장자는 선친의 얼굴을 오래도록 기억하며 비통해 할 것이며,

無 없을 무

抱 안을 포

逮 미칠 체

岡 산등성이 강

鐫 새길 전

極 다할 극

石 돌 석

之 갈 지

無逮鐫石

抱岡撤之

선친에 대한 애도의 마음이 형용할 수 없어, 미덕의 공을 비석에 새겨,

刊 책펴낼 간

芳 꽃다울 방

以 써 이

彰 밝을 창

先 먼저 선

業 업 업

之 갈 지

盛 담을 성

선친의 성대한 공업을 표창하여,

烈 세찰렬

乃 이에 내

作 지을 작

訟 송사할 송

曰 가로 왈

開 열 개

基 터 기

軒 추녀 헌

칭송하였다. 국가를 개창하여,

曆 책력 력

資 재물 자

羽 깃 우

鳳 봉새 봉

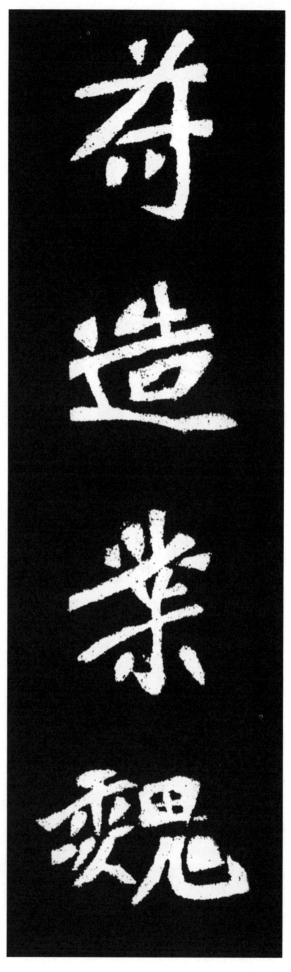

符 부신 부

造 지을 조

業 업 업

魏 나라이름 위

북위 역사의 경과에서 중대한 성취를 하였는데,

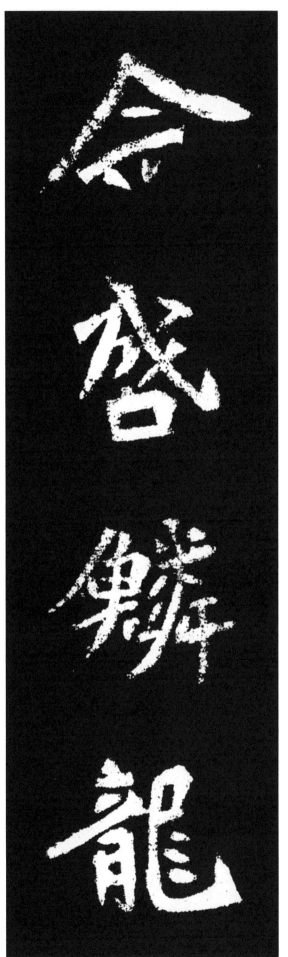

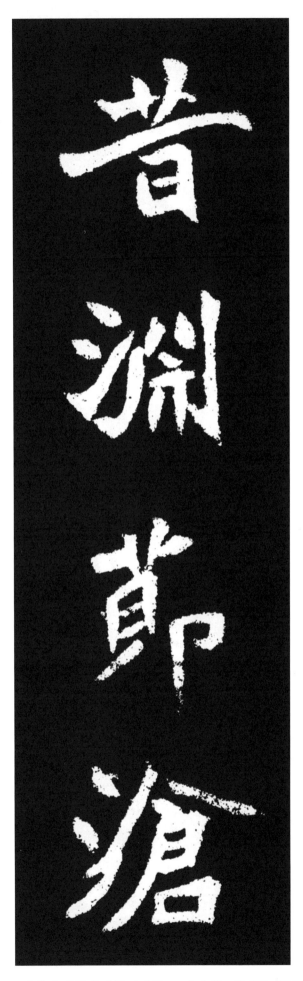

今 이제 금

啓 열계

鱗 비늘린

龍 용룡

昔 예석

淵 못연

節 마디절

滄 찰창

당대의 재위 황제를 보좌하고, 과거에는 황제를 계도하였다.

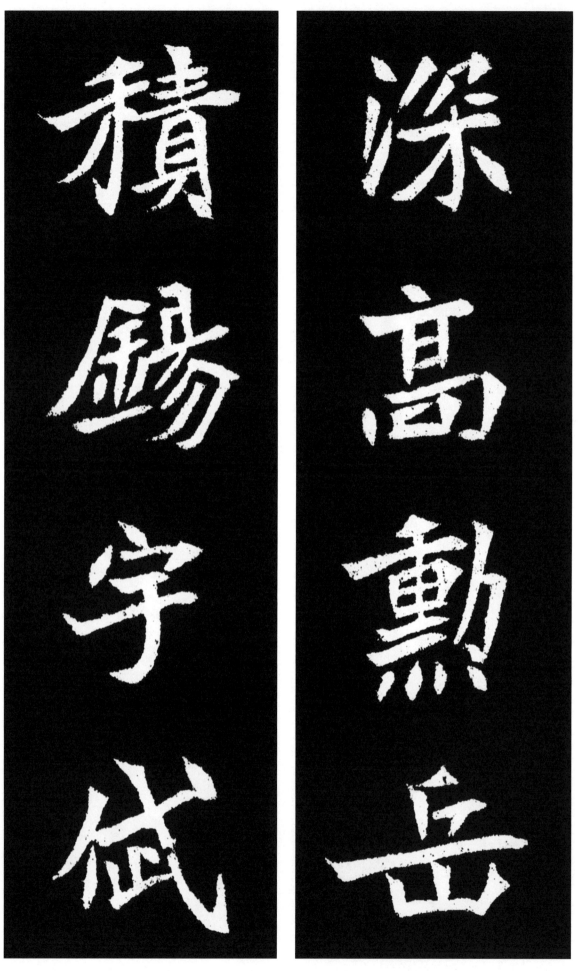

深 깊을 심

高 높을 고

勳 공훈

岳 큰산악

積 쌓을 적

錫 주석 석

宇 집우

岱 대산대

심원한 절조는 깊은 물과 같고, 공훈은 산처럼 높으며, 품격은 동쪽의 태산과 같아,

闢 열 벽

欽 공경할 흠

若 같을 약

帝 임금 제

東 동녘 동

分 나눌 분

齊 가지런할 제

列 벌릴 렬

제후 및 역대 왕들과 나란히 하며, 황제의 명령에 공경 순종하며,

命 목숨 명

明 밝을 명

保 지킬 보

鴻 큰기러기 홍

基 터 기

玉 옥 옥

淨 깨끗할 정

金 쇠 금

命明保鴻

基玉淨金

기반을 다지는데 보좌했다. 숭고한 덕은 옥의 결백과도 같고,

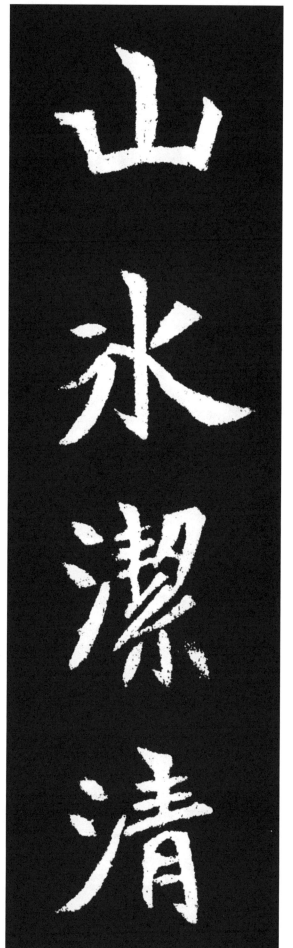

山 뫼 산

冰 얼음 빙

潔 깨끗할 결

淸 맑을 청

沂 물이름 기

食 밥 식

道 길 도

堯 요임금 요

고결한 덕행은 맑은 기수와도 같았으며, 도덕은 요왕 시대처럼 누리고,

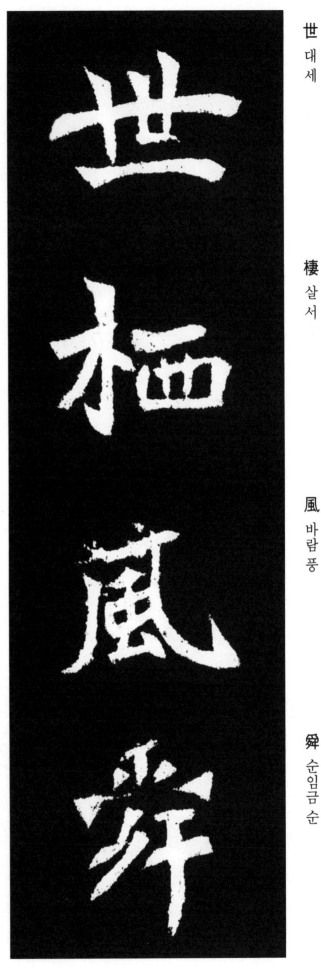

世 대세

棲 살 서

風 바람 풍

舜 순임금 순

時 때시

逢 만날 봉

雲 구름 운

理 다스릴 리

기풍은 마치 순왕 시대에 머문 것 같으며, 구름을 만나면

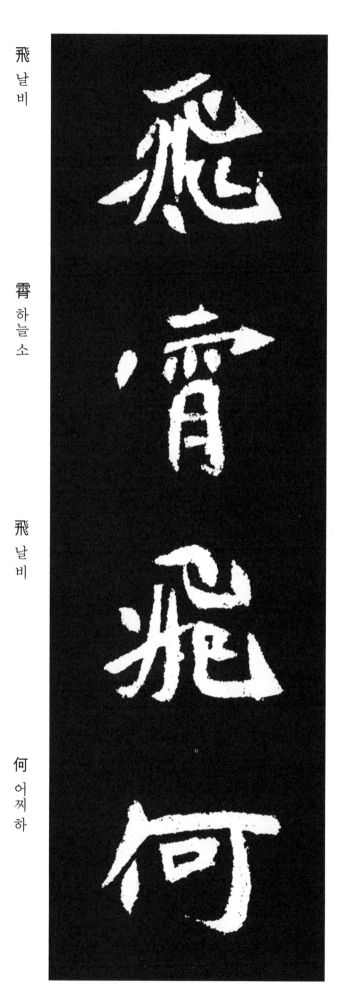

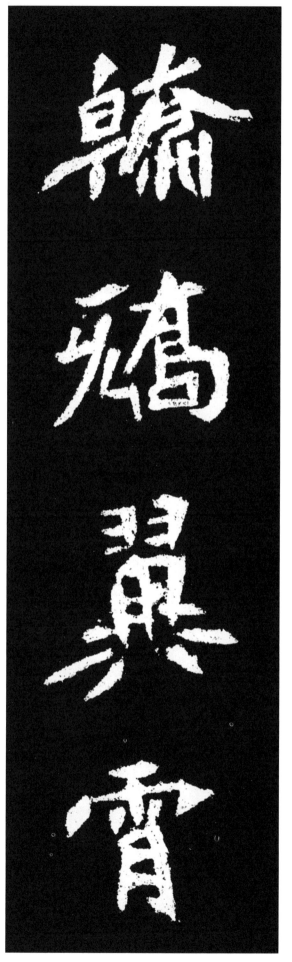

飛 날비

霄 하늘소

飛 날비

何 어찌하

翰 날개한

矯 바로잡을교

翼 날개익

霄 하늘소

깃털을 정리하고, 날개를 펴고는 하늘을 날아간 듯하였다.

爲 할 위

天 하늘 천

受 받을 수

作 지을 작

政 정사 정

明 밝을 명

心 마음 심

劍 칼 검

어떻게 하여 하늘을 나는가, 천명을 받아 정치를 했기 때문이다. 마음은 청명 순정하여

鏡 거울 경

衡 저울대 형

均 고를 균

宗 마루 종

鏡衡均宗

玉 옥 옥

淸 맑을 청

身 몸 신

水 물 수

玉淸身水

옥으로 된 검처럼 빛나고, 몸은 순결하여 맑은 거울과도 같았다. 저울처럼 공정하여

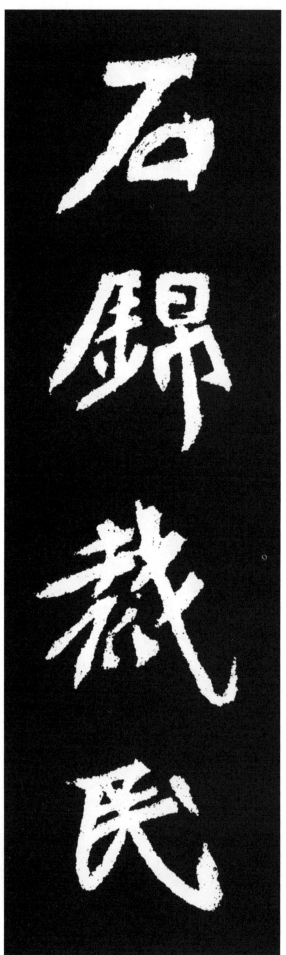

石 돌 석

錦 비단 금

裁 마를 재

民 백성 민

命 목숨 명

霽 갤 제

光 빛 광

東 동녘 동

존숭을 받았으며, 백성의 생활을 풍요롭게 하였다. 날이 개니 동쪽

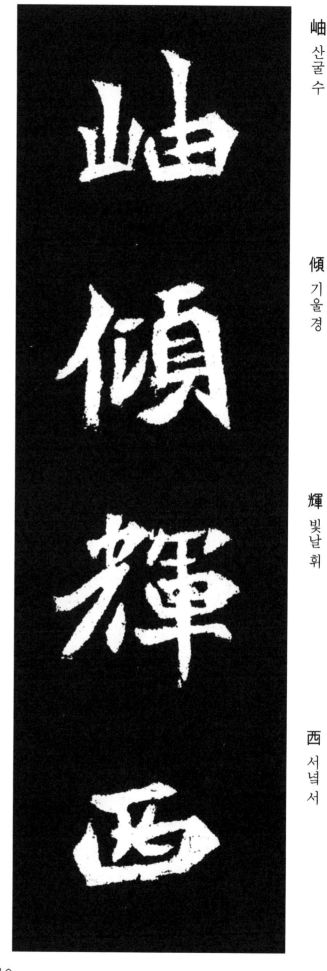

映 비출 영

西 서녘 서

映 비출 영

焉 어찌 언

岫 산굴 수

傾 기울 경

輝 빛날 휘

西 서녘 서

산봉우리 드러나고, 빛은 서쪽으로 반사된다. 서쪽 빛은

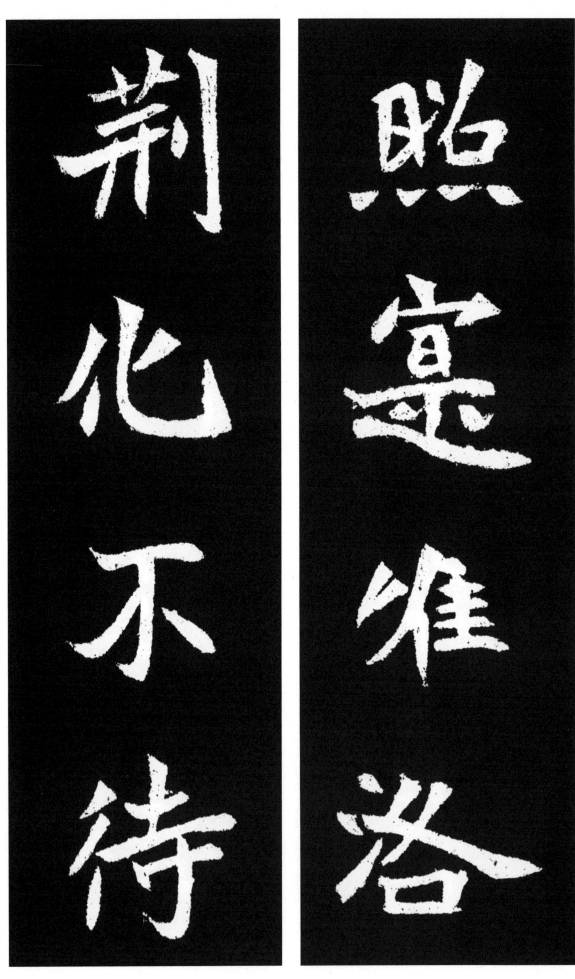

照 비출 조

實 열매 실

唯 오직 유

洛 강이름 낙

荊 모형나무 형

化 될 화

不 아닐 부

待 기다릴 대

어디를 비추는가, 낙주와 형주이다. 죽음은 기다려 주지 않고,

碁 뒤 기

匪 대상자비

日 가로왈

如 같을여

成 이룰성

望 바랄망

舒 펼서

失 잃을실

저절로 온다. 望舒神이 달을 제어할 능력을 상실하니, 광명이 상실되고,

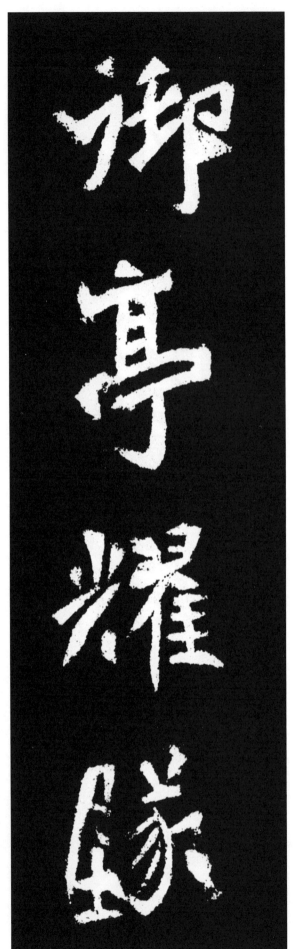

御 어거할 어

亭 정자 정

耀 빛날 요

隊 떨어질 추

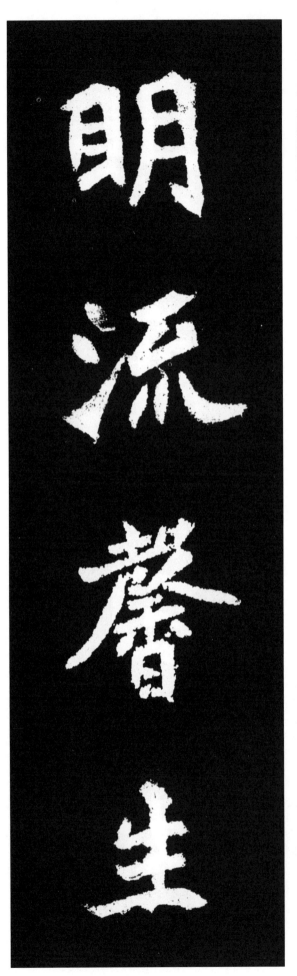

明 밝을 명

流 흐를 류

馨 향기 형

生 날 생

일생의 향기로운 명성도 정지하여,

世 대세

委 맡길 위

骨 뼈 골

長 길 장

冥 어두울 명

뼈만 남겨두고 영면하였다.

臨書本

（菊堂 趙盛周）

大魏征東大將軍大宗正卿洛州刺
史樂安王墓誌銘

君諱緒字紹宗
河南洛陽人也明元皇帝之曾孫儀
同宣王範之正體衛大將軍蘭王梁
之元于君祖翼武皇以造區夏君父

應匡四朝實相成獻其鴻勳絫略英
蹤偉跡並圖繢於鼎廟灼爛於祕篆編
者矣君少恭孝長慈友沙猗群普
炎詩禮性寬宏好靜素言不苟施行
弗且合不以時榮羨意金玉潰心雎

容於曰淂之地無交於權貴之門故

傲傳者奇其器蒐莭者飲其風遇顯故

祖不奪廉志逢孝文如遂其心故淂

恬神園泌養莘邪朝野同咏世号

清玉及景明初登選政親賢以君國

慇道尊雅聲韻𤼵乃抽為宗正鄉非

其好也辭不淂巳而就焉君以湛徹

容平政刑訓以常梓之風敦以湛露

之義於是皇室融穆內外熙怡俄如

蕭氏嶺化自詔江甸嶠嶇邑除

民勃接豎之黔狱目鳥望天子乃擇
功臣以爲非君無能操者遂策君爲
假節督洛州諸軍事隴驤將軍洛州
刺史君高鄉夙振惠喻先聞政未及
施如山黎知德君乃闡皇風張天羅

柘之以文綏之以惠彼雝室革音異
民請化千里始齊聲僉曰康哉春秋五
十九以正始四年正月寢患二月辛
卯羽八日戊戌薨於州之中堂臣僚
憭噎百姓若空其親夏四月廿七日

遷柩於東都吏民感戀戀扶攬執紼咷
如送於京師者二千人諸王遣候賓
亥奉迎者軒蓋相屬於路五月廿七
日達京殯於第之朝堂朝遷憋惜主
上悼懷詔遂贈本官其贈襚之禮厚
加為粵十月丙辰朔廿日乙酉塑於
洛陽城之西北祔窆於高祖孝文陵之
之東嗣子痛慈顏之永遠抱罔極之盛烈乃
燕逯鷦石刊芳以彰先業之魏曆資羽
作頌曰開基軒奇造業魏曆資羽鳳

令鸞龍昔淵節滄深高勳岳積錫
宇从東分齋列辟欽若帝命明保鴻
基玉淨金山冰潔清沂食道堯世栖
風舜時遊雲理翰鶵翼霄飛霄飛何
為天受作政明心翻玉清身水鏡衡

均宗石歸裁民命霽光東岫傾輝西
暎西暎焉照寔維洛荊化不待基匪
日如成望舒失御亭耀隊明流馨生
世委骨長寅

丙子仲秋元緒墓誌銘菊堂金臨

趙 盛 周

雅號 : 菊堂, 文照鄉主人, 文鄉齋, 三文齋, 千房山人
서울特別市 鍾路區 삼일대로30길 21
종로오피스텔 1306號(樂園洞 58-1)
研究室 : 02-732-2525 FAX : 02-722-1563
自 宅 : 02-909-8000 Mobile : 010-3773-9443
Homepage : http://www.kugdang.co.kr
E-Mail : kugdang@naver.com

■ 略 歷

• 1951. 7. 21 忠南 舒川生
• 哲學博士(圓光大學校 大學院 東洋藝術學 專攻)
• 成均館大學校 儒學大學院 卒業(文學碩士)
• 光州大學校 예술대학 산업디자인학과 卒業
• 大韓民國美術大展 書藝部門 審查委員, 運營委員 歷任
• 金剛經 5,400餘字 完刻 (篆刻金剛經 - 97 韓國 Guinness Book 記錄 登載)
• 法華經(약 7만여자) 全卷 完刻 - 2012 "佛光" 展 韓國 공인 최고기록 인증
• 大韓民國 第17代 大統領 落款印 刻印(1次 2009. 3 / 2次 2009. 10)
• 個人展 6回(97, 99, 06, 2012, 2014 초대전 2회 포함)
• 서울대, 成均館大, 弘益大, 大田大, 강원대, 동덕여대, 덕성여대, 대구예술대, 경기대 등 講師 歷任
• 서예대붓휘호(퍼포먼스) 160여회 공연

■ 論文 및 著書, 飜譯本 出版

• 吳昌碩의 印藝術觀硏究(博士學位論文)
• 紫霞 申緯의 藝術思想形成에 關한 硏究(碩士學位論文)
• 印의 殘缺과 篆刻美에 關한 硏究
• 書藝와 篆刻의 상관적 동질성 고찰(월간 서예문인화 연재 2016. 3~2017. 2)

• 전각작품에 내포된 기(氣) 의식 고찰(월간 서예문인화 2018.4 ~현재)
• 菊堂 趙盛周 篆刻金剛般若波羅蜜經 印譜
• 도판으로 엮은 篆刻寶習 (圖書出版 古輪, 2002. 3)
• 篆刻실기완성(이화출판사, 2018. 1)
• 節錄 金語玉句(四書篇)(圖書出版 古輪, 2002. 12)
• 翰墨臨古(四書 · 荣根譚篇) (梨花文化出版社, 2004. 1)
• 吳昌碩의 印藝術 (圖書出版 古輪, 2009. 7)
• 傅山 千字文(圖書出版 古輪, 2008)
• 明 · 淸代 篆刻의 派脈 編譯 連載 (月刊 書藝文人畵, 2001. 11~2002. 3)
• 篆刻美學 飜譯 連載 (月刊 書藝文人畵, 2007~2011)
• 菊堂 趙盛周의 캘리그라피 세계(인사동문화, 2006. 2)
• 完刻 하이퍼 篆刻 法華經 「佛光」 (梨花文化出版社, 2012. 5)
• 法華經印譜(梨花文化出版社, 2012. 5)
• 篆刻問答 100(飜譯本) (梨花文化出版社, 2004. 1)
• 篆刻 美學(飜譯本)(梨花文化出版社, 2012. 5)
• 菊堂 趙盛周書 千字文(한문, 한글) 各體 13種 出刊 中 (梨花文化出版社, 2013. 5)

■ 現 在

• 韓國篆刻協會 副會長
• 韓國書藝家協會 理事

魏樂安王元緒墓誌銘
위 낙 안 왕 원 서 묘 지 명

2018년 5월 20일 발행

글 쓴 이 ǀ 菊堂 趙盛周

주 소 ǀ 서울시 종로구 낙원동 58-1(삼일대로30길 21)
　　　　 종로오피스텔 1306호
전 화 ǀ 02-732-2525
휴대폰 ǀ 010-3773-9443

발 행 처 ǀ ㈜이화문화출판사

주 소 ǀ 서울시 종로구 사직로10길 17
　　　　 (내자동 인왕빌딩)
전 화 ǀ 02-732-7091~3(구입문의)
F A X ǀ 02-725-5153
홈페이지 ǀ www.makebook.net
등록번호 제 300-2012-230호

값 12,000 원